國立臺灣戲曲學院
National Taiwan College of Performing Arts

軟 功

｜民俗技藝學系｜
Department of Acrobatics

（柔術）進階教材

目 錄 Contents

4 　前　言

5 　校長序

6 　主任序

7 　**第一章　軟功概說**

8 　第一節　軟功的起源

8 　第二節　軟功表演方式

10 　**第二章　軟功造型服裝介紹**

12 　第一節　古典類

13 　第二節　現代類

14 　**第三章　軟功選材方式**

16 　第一節　柔軟素質與遺傳的關係

17 　第二節　腰的柔軟度

17 　第三節　胯的柔軟度

18 　第四節　頂（倒立）的穩定度

18 　第五節　肩的柔軟度

18 　第六節　其　他

20 　**第四章　個人動作**

22 　一、正拔腿

24 　二、側拔腿

26 　三、後拔腿

28 　四、側拔腿轉後拔腿

30 　五、三角頂

32 　六、軟功頂（弓箭頂）

34 　七、滾元寶（單雙）

36 　八、趴頭抓腳劈叉（腿）

38 　九、臀部坐頭（三道彎）

40 　十、撐腰（單腳）

42 　十一、打膀子（夾膀頂）

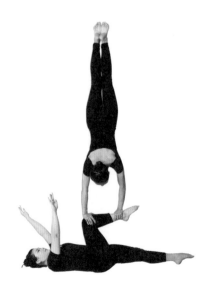

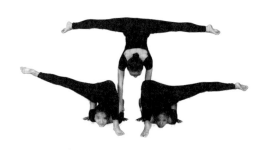

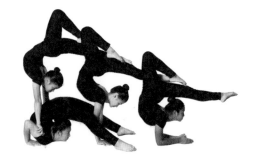

44　第五章　雙人動作

46　一、抱腰頂

48　二、蹬劈叉

50　三、劈叉肩上起頂

52　四、展腰頂造型

54　五、雙層元寶頂

56　六、雙層直腿頂

58　七、單腿上起頂

60　八、金元寶腳底起頂

62　九、下腰肘上起頂

64　十、 腰（胯）上起頂

66　十一、側腰雙元寶

68　十二、單腳纏腰造型

70　十三、抱腰勾腳頂

72　十四、趴頭肘臂垍

74　第六章　多人動作

76　一、三層元寶

78　二、三叉頂

80　三、四人層疊頂造型

82　四、四人拉腰圖騰

84　五、翔雁造型

86　第七章　道具研發與創新製作

88　第一節　咬叼與支架

一、紙上素描與提昇技巧難度的研判

二、器材質量的挑選與製作

三、實際操作與分析

四、動作分析與即時回饋

93　第二節　輔助器材——瑜珈磚

94　第三節　道具檢查及維護

100　第八章　軟功運動傷害與防護

102　第一節　柔軟訓練方法之相關研究

117　第二節　運動傷害的定義

118　第三節　運動傷害相關研究

121　第四節　柔軟訓練、韻律體操與
　　　　　　運動傷害之關係

122　第五節　軟功運動傷害的處理

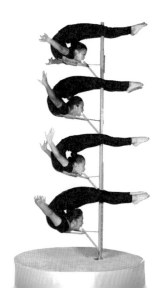

前　言

　　柔術[1]自漢代以來，就有文圖記載，古稱「瞋面戲」或「折腰舞」。它運用各種軟腰技巧進行造型表演，並發展使用頂碗、滾杯、轉毯等道具，增強節目的美感與表現力。其特有的肢體線條、優雅的藝術特質、高難度的技巧，凸顯人體之不可能，是具有高難度觀賞性。本書內容包括軟功歷史沿革、選材方式、個人技巧、雙人技巧、多人技巧、道具創新研發及運動傷害與防護，使讀者可以全面地瞭解軟功藝術。

　　本系自民國七十一年設科以來，有感於科際整合的時代潮流，故在民俗技藝主項課程架構之下，開設體操、國術、國舞等相關課程，以豐潤民俗技藝人才在表演上的內涵。民國八十八年更加入現代舞課程，提昇表演者形而上的學養。本教材在暖身方面，體操、民俗技藝、國舞領域併陳，教學者可依據自己的專長，擷取並設計進入教學活動中。

　　由於高階課程包括頂碗、滾杯、轉毯等技巧，屆時恐怕卷帙浩繁，故將翔雁造型併入本冊多人動作中先行介紹。本書第一章由陳鳳廷老師口述，張文美老師執筆談論軟功技巧的歷史沿革，並大略敘述臺灣的表演形式。第二章由洪佩玉老師負責軟功造型服裝之介紹。第三章由張文美老師撰寫軟功選材方式。第四至第六章由張文美、陳鳳廷、彭書相三師負責執筆，依個人、雙人、多人動作提供多年教學技術與輔助方法，搭配詳細圖片解析，是本教材的重點章節。第七章由彭書相老師撰寫道具研發與創新製作，在草稿構想、空間比例及構圖線條方面，皆有鉅細靡遺的闡述；並介紹輔助器材與道具的檢查與維護。最後一章由陳俊安老師就軟功運動傷害與防護，作深入的實證研究介紹，以提供讀者參考。

　　本書之總其成，由張文美老師負責，包括統一全書規格、美編、印刷、拍照與編排等。軟功教材相關專書寥寥無幾，本書之介紹定有疏漏之處，期望諸方家先進與讀者不吝指正，以為將來修訂時之參考。

1　「柔術」為中國大陸自古以來的稱呼，在臺灣則稱為「軟功」，為尊重在地文化，本書行文統稱為「軟功」，以貼近臺灣民俗技藝的發展與專業。至於溯及歷史部分，則仍稱為「柔術」。

校長　序

傳承教學的精神與使命

清風徐來，碧湖層染，青山如黛，校園中處處學習風氣正濃。

隨著社會變遷，時序更迭，深覺舊時博得廣大民眾喜愛之傳統民俗技藝已漸轉型，珍貴實務經驗之紀錄迫在眉睫。余忝為戲曲表演教育界的大家長，肩負傳承使命，誠惶誠恐，值此之際，喜聞樂見《軟功（柔術）進階教材》一書之完稿。

身為臺灣唯一一所培訓傳統表演藝術人才的學府，本校民俗技藝學系更乃雜技表演藝術人才之唯一專業訓練學系，「手把徒弟」之傳統不能偏廢，透過口頭敍述，復以文字記載、圖片揭示，將「口傳心授」加以傳承，保存前人多年的心力，作為未來創造發展之開端，讓傳統表演藝術得以永續綿延。

由於市面上幾無軟功相關教材，故經由眾位老師合力接續，並特別商請經驗豐富的退休前輩陳鳳廷老師跨刀，由本校民俗技藝學系張文美統籌，張文美、彭書相、陳俊安及洪佩玉等專任老師各自負責擅場專項，通力合作，從歷史沿革、臺灣發展狀況、軟功選材、表演服飾等出發，帶入陳鳳廷、張文美及彭書相老師多年教學經驗所得之技術與輔助方法，深入淺出地解析個人動作、雙人動作到多人動作，文字輔以圖片詳細說明，清晰易懂，尤其是特別針對道具的研發運用，期能提昇技巧難度及表演張力，以臻藝術之境；最後並就軟功練習可能造成的運動傷害與防護，提供寶貴資訊以積極預防。圖文並茂，文從字順，極有助於有志從事軟功教師與學生於短時間內快速且有效地索驥參考，實可謂為軟功教與學參考之最佳指南。

至今，本校民俗技藝學系已陸續出版六本專書，此一難得之軟功教材之集成更是錦上添花，至盼，未來有更多的教師攜手，同為傳統藝術教育之發揚傳承盡一己之力，革故鼎新！

國立臺灣戲曲學院　校長　張瑞濱

主任　序

　　特技軟功的文化保存與延續，對臺灣民俗而言，這是相當重要的一環。除需保留原有技巧並創新發展外，更期待能達到兼具力與美的當代馬戲美學境界。因此，除了在身體訓練札根與技術的發展為主要核心思維，必須同步精進改良輔助道具的科學化，豐富特技表演風貌，與時代潮流並進。

　　因此本系亦積極申辦文化部文化資產局專案計畫，以結合器材設計、人體解剖、力學、材料學等，採用表演研究法(performance as research)以實踐表演為基礎進行輔助道具的研發，紀錄並整理軟功文化的相關知識，奠定雜技教學學理與實務的基礎，以重建戲曲藝術，俾利教學與傳承，達到興廢繼絕，保存特技表演藝術有形文化資產原貌，以續無形文化資產之生命與價值。

　　特技表演在臺灣民間的發展，曾經存在一種光彩奪目且不受風格拘束的自由表演風格，現今走進現代劇場後，更要邁向精緻提升。在傳統特技表演藝術中，捕捉到生活中無形潮流所激化傾洩出來，表演者內在與外在的豐富性，從而改變了原本稍嫌僵化的主觀性，當能更具時代性，與當代觀眾也更能建立起親密感，這也是本系同仁共同期盼與努力的目標。

　　近年來，隨著本系資深特技教師陸續退休，新進教師多是本系科班畢業，再經由本校專業綜藝團或其他相關表演學系學習歷練，專業學養及實務經驗俱豐，進入民俗技藝學系任教，能為本系未來發展奠定更深厚之基礎。唯，如何延續資深教師專業技法與教學精髓，充實教學內涵與提升教學品質，深化特技專業之學理基礎，落實基礎教材之編撰，實有賴本系在研究與教學方面更求精進。

　　欣見特技資深前輩陳鳳廷老師，退而不休地將自我專業所長與多年教學實務經驗，偕同本系張文美助理教授以及高中部專任彭書相、陳俊安、洪佩玉老師等，協力編寫出版《軟功(柔術)進階教材》。在書寫過程中老師們齊心協力相互研究論證，於初稿完成後仍諮詢多位學者專家，增補闕漏，充實本系專業教材，為本系未來發展儲備了更豐沛的能量。

民俗技藝學系　主任　李曉蕾

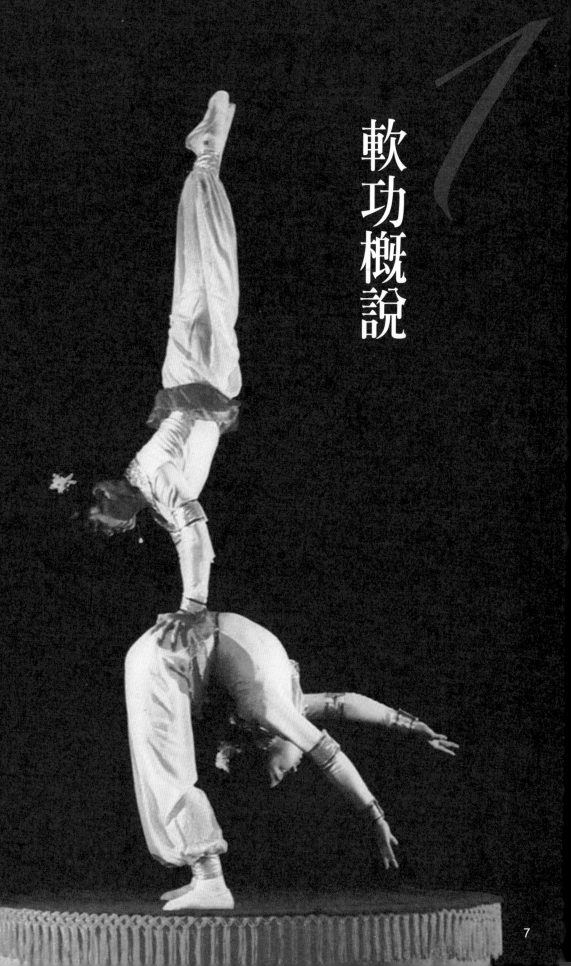

軟功概說

第一章　軟功概說

第一節　軟功的起源

柔術自漢代開始，就有大量的文圖記載，稱為「瞋面戲」或「折腰舞」，表演者運用各種軟腰技巧，展現異於常人的優美姿態。後人更發展出加入頂碗、滾杯、轉毯等道具，以增強節目的表現力。

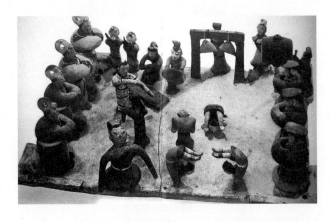

▲ 西漢・樂舞雜技彩繪陶俑——山東濟南博物館藏

漢代百戲雜技中出現的柔術表演有「反弓」和「倒挈面戲」。「反弓」以現代說法指的就是「下腰」動作；而「倒挈面戲」，依據 1969 年山東濟南無影山出土的「西漢・樂舞雜技彩繪陶俑」，前面第一排有兩俑正在做塌腰頂（倒立）。廣場中間的一陶俑，則將身體向後彎曲，胸口趴地，雙手往前抓住腳踝置於頭前，並將全身緊縮成圓形，其動作技巧難度相當高，正是所謂的「倒挈面戲」。由此可見，早在 2000 多年前，雜技柔術表演已發展出許多高難度動作，並盛行於民間。

第二節　軟功表演方式

早期臺灣的雜技師資多為隨國民政府播遷來臺的藝人，以單傳或「家班式」的形式傳授技藝，其後也發展「民間辦學」的技藝班，這一批藝人進而轉入正式的教育體制中，成為臺灣傳承雜技軟功的教育主力。臺灣軟功藝術的發展，可分為下列幾個時期：

1960～1970：臺灣經濟逐漸穩定，各大夜總會、酒店娛樂場所興起，此時期的雜技表演，以綜藝娛樂表演形式為主，而軟功幾乎以單人軟功呈現，表演內容包括額頭滾杯（玻璃材質）、平身子、三角頂等個人動作。音樂就請夜總會的樂隊現場伴奏。表演者身上的服裝是泳衣（加縫亮片、珠子……等）配上網襪而成。

1970～1980：當時著名的雜技表演團體「海家班」透過到海外巡演的機會，

觀摩國外團體後，發展出雙人的軟功表演〈金色夏娃〉，服裝則是由表演者穿上比基尼，全身塗滿金粉表演。由於塗上金粉，皮膚不易透氣，所以每次演出時間以 30 分鐘為最大限度。

1980 ～ 1990：國立復興劇藝實驗學校綜藝科成立 (1982)，雜技教育正式邁入正規學制，此時的表演形式產生很大的變化，不僅結合了舞蹈元素及民間傳說，更兼採戲劇之長，將劇情意境融入表演中，增強了節目的表現力，例如〈柔骨雙鳳〉由兩位女孩在一張圓桌上表演，配合〈陽關三疊〉音樂樂句表演，身穿貼身上衣及燈籠褲。

1990 ～ 2000：兩岸開放後，1995 年大陸師資陸續來臺教學，提昇技巧內容及改良道具，其中有些在臺灣還未見過的技巧，如：雙人滾杯。此時期的節目內容已朝向多元藝術發展，不再只一昧追求高難度技巧，以凸顯人體之不可能的表演藝術為已足。在編排過程中，透過量身製作的音樂、修飾身材線條的服裝、配合情境的燈光效果，讓觀眾充分體驗軟功表演的力與美，進入美感視覺享受的境界。

參考文獻

一、書籍

史仲文（2006）。中國藝術史・雜技卷。河北：河北人民出版社。

安作璋主編（2012）。中華雜技藝術通史。北京市：南海出版公司。

崔樂泉（2007）。圖說中國古代百戲雜技。西安市：世界圖書出版社。

馮其庸編（2004）。中國藝術百科辭典。北京市：商務印書館出版。

傅起鳳、傅騰龍（1989）。中國雜技史。上海市：上海人民出版社。

傅起鳳（2002）。北京志・文化藝術志・雜技志。北京市：北京出版社。

二、期刊論文

郭憲偉、蔡宗信（2010）。從家班到團隊 —— 臺灣戰後雜技表演之歷史考察（1945~1972）。臺灣體育學術研究，48，頁 55 ～ 78。

程育君（2000）。特技在台灣之探討 —— 從家班特技到劇校特技。私立中國文化大學藝術研究所碩士論文，臺北市。

2 軟功造型服裝介紹

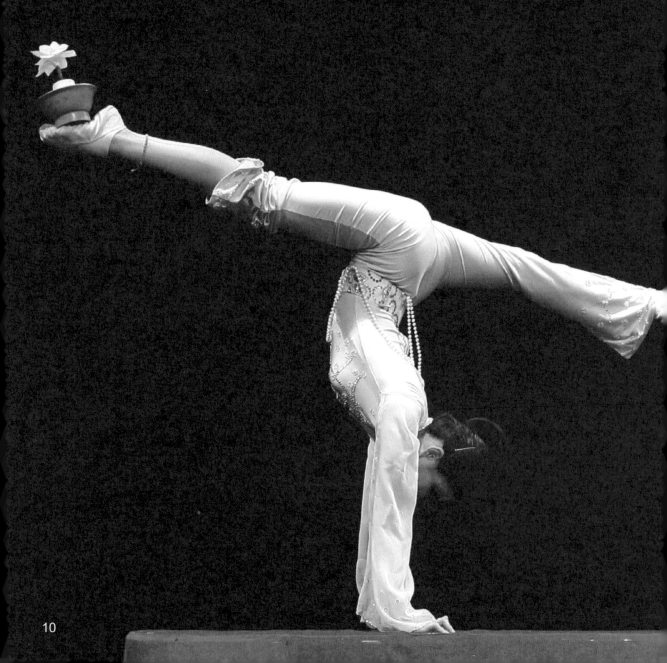

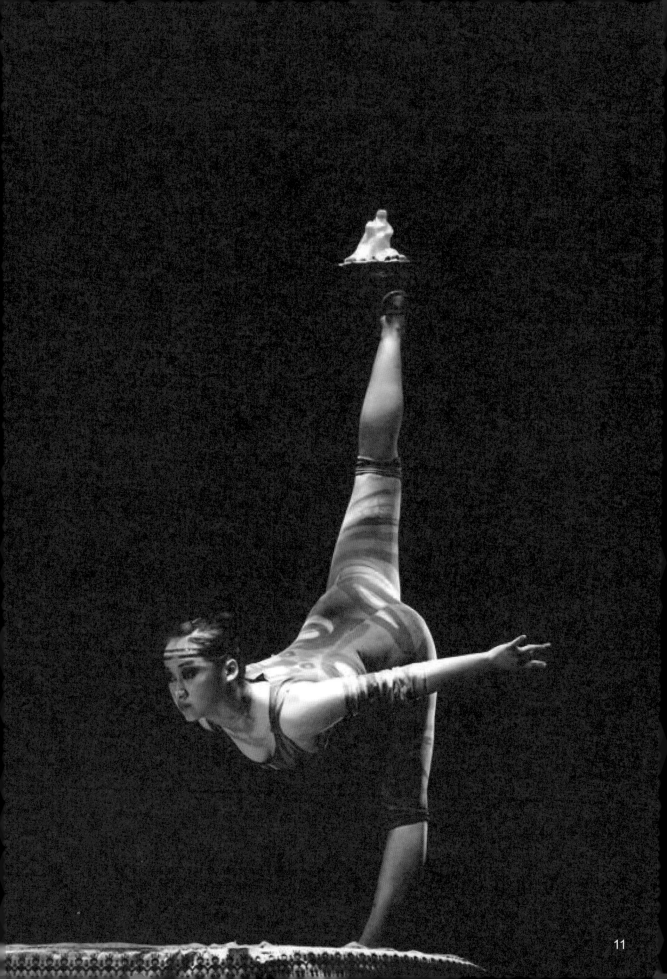

第二章　軟功造型服裝介紹

　　服裝意指任何附著於人體上,且肉眼可見、具體成形的衣服,它是生活上的一種需求。服裝的功能性隨著時代的演進與時俱進,社會流行風氣與科技的進步都影響著服裝設計的趨勢,時尚潮流、美學、文化都在服裝表現中體現出來。表演服裝與一般服飾的功能不同,表演服裝主要依附於表演項目本身,不能只顧及保護身體與調節體溫,必須以表演的需求為設計基準,雜技表演項目中的軟功造型節目亦然。軟功造型服裝的應用以技術、美感為首要考量,服裝設計的功能性、裝飾性皆應符合此一表演需求。

　　服裝的設計隨著時代演進略有不同,軟功造型技巧節目特別注重服裝之特色,不同場域呈現出各種特色服裝之造型,與容妝融合為一,以提高節目綜合性的效果。軟功表演服裝有以下二大類:

第一節　古典類

　　此一類別以古典舞蹈形象為主要風格,以戲曲學院民俗技藝學系為例,歷年的服裝參考敦煌形象,上衣緊身,胸前墜飾,分有袖與無袖背心兩種,褲裝有燈籠褲款及喇叭褲款兩種,腰間綴飾鏤空,能顯現出表演者軀體敦煌形象之S三道彎造型,使腰幹特別突出,柔和典雅的色系以粉色最多,這種古典舞蹈的風格特別適合軟功造型的腰部曲線美。

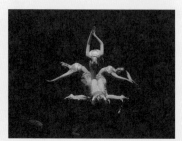

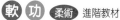

第二章、軟功造型服裝介紹

第二節　現代類

　　此一類別以連身貼身的舞衣為主要風格，能明顯展現肢體。布料具伸展性，在軟功造型動作中，服裝的彈性以不影響動作技巧，在保護身體方面須注意是否會磨擦皮膚；其鏤空設計在布料銜接處應順暢，不造成動作與服裝的拉扯，長袖長褲連身一件式為最常見款式。在布料的選用上，以彈性纖維為首要考量，此一布料能貼合演員實際身形，能修飾身材。身上亮片以平貼式為主，顏色與線條採雲彩紋或長形不規則紋、手繪與假皮革皆可，近年更以膚色極簡設計為主要風尚，這種刻意極簡的風格強調表演者身體曲線與凸顯技巧，可見時代的更替，服裝漸由繁入簡，純粹以人體美感之提升為主要訴求。

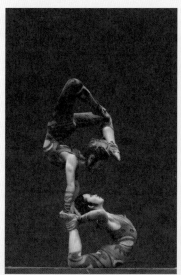

▲ 圖騰造型

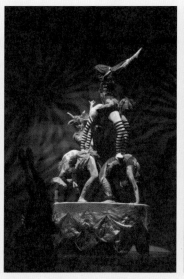

▲ 動物造型

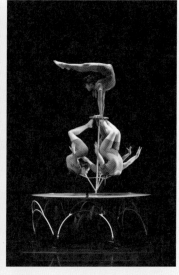

▲ 緊身衣造型

3 軟功選材方式

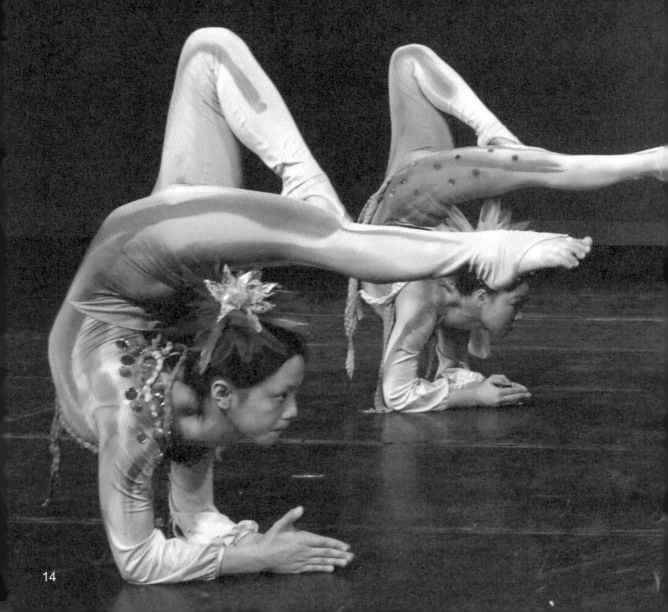

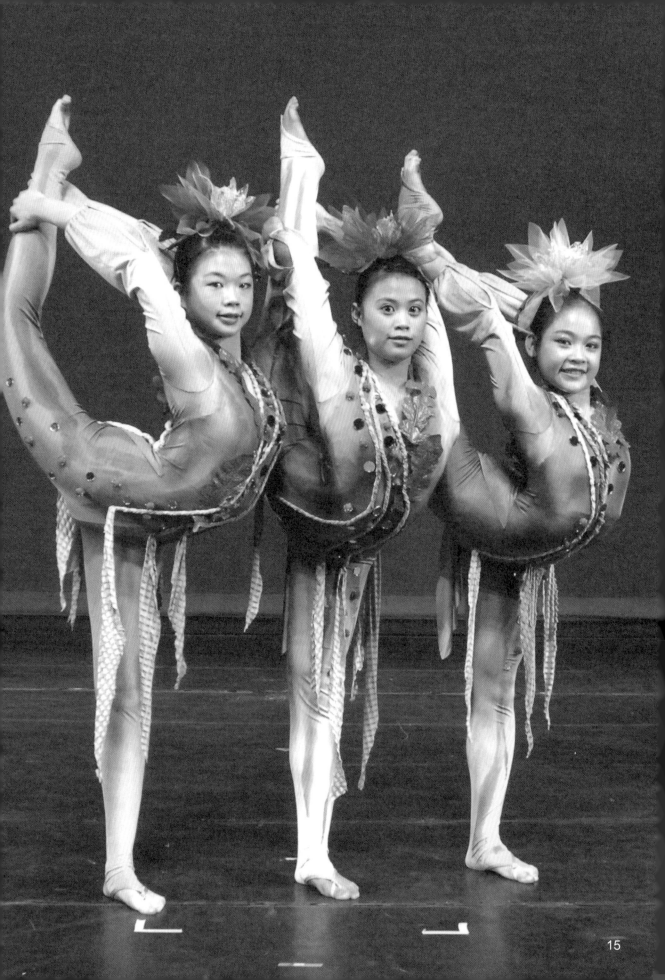

第三章　軟功選材方式

　　雜技人員的選材與一般運動員的條件不太一樣，雜技項目種類繁多，主要以腰、腿、頂、翻滾、雜耍、舞蹈為基本要項，而軟功選材的條件，則特別強調「軟」。

　　什麼叫做「軟」？「軟」的定義是甚麼？練習軟功最主要的條件之一就是「柔軟」，這是所有動作技術的基礎。有些學生被以硬壓的方式而得到柔軟，經過幾年後身上帶傷，除了減短演藝壽命，更會影響未來的健康狀況。為了避免運動傷害及延長職業壽命，就應選擇天生柔軟度極佳的人才來加以培訓。本教材內所述的選材，係指在國小五、六年級學習基本功後，學生已初具基礎，教師可從中挑選主攻學習軟功的學生。選擇的標準，綜合來說，即在測量表演者身體基本素質、肌耐力、敏捷性、協調性、柔韌性、穩定性，若落實到具體的身體部位，則為下列諸項：

第一節　柔軟素質與遺傳的關係

　　柔軟的條件和遺傳高度相關，曾凡輝、王路德與邢文華（１９９２）的研究指出，運動素質的各種性質，是受多基因遺傳控制的。當然，在它形成的過程中，同樣還要受到環境、訓練等因素的影響。在選材與育材的過程中，對各種素質遺傳度（Heritability，又稱遺傳力）的了解具有重要之意義。所以，在選材的評價過程中，應注意到遺傳的相關性原則。其中，柔軟的遺傳度為 70％，後天的發展是會受其限制的。茲將幾項運動素質的遺傳度臚列如下，做為選材時設計之參考：

指　標	遺傳度（%）
反應速度	75
動作速度	50
動作頻率	30
反應潛伏期	86
絕對力量	35
相對力量	64
無氧耐力	85
有氧耐力	70
柔軟	70

資料來源：曾凡輝、王路得、
　　　　　邢文華（１９９２）

　　雜技是一項綜合藝術，能選出十全十美條件的表演者極少，只要對日後的發展不是致命的弱點，基本上表演者具備中上條件即可培訓。關鍵還是要透過訓練來增強學習者原有的條件，改善學習者的素質條件就是教師的責任。教師能正確了解表演者的特性，取長補短加以訓練，便能塑造出優秀的雜技軟功人才。

第二節　腰的柔軟度

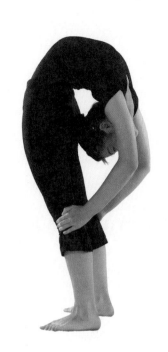

　　俗稱的「橋型」（見右圖），以下腰、手握腳踝為基準，最佳的表現是抓到膝蓋後，雙手雙腳伸直往上挺，以頭能碰到臀部為佳。腰部要比同年齡的孩子柔軟，這是主攻軟功的必要條件。比較天生柔軟與後天再練習的學生，天生柔軟者在訓練的時候可減輕痛苦，學習過程中也較得心應手，也較易獲得成就感。如果是藉由外力強壓訓練出來的學生，在進入技術動作階段，進度會比較緩慢，同時造成職業傷害的機率也較高。傷害嚴重者，在未來生活中甚至需忍受病痛之苦。

第三節　胯的柔軟度

　　劈腿，分左右腳前劈、正面大劈，主要測量臀部與地面的距離，除了零距離，最佳表現還可以用板凳或是瑜珈磚，加高與地面的距離，追求大腿緊貼地面的理想，使胯部完全打開（見下圖）。早期老師挑選學生的標準是——腰、腿、頂俱佳的才可學習軟功。

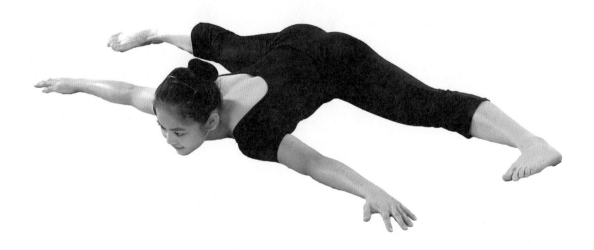

第四節　頂（倒立）的穩定度

除了以上所述腰及胯的標準之外，頂（倒立）基礎也是必備的。早期演出的項目為雙人軟功及頭上頂碗，在編排動作上需要多元的特殊倒立造型，因此對於頂的要求相對較高。近幾年，由於練習專業雜技的時數沒有之前多，又需要在短時間看到成果，因而對腰、腿、頂的要求也比較鬆，只要符合其中兩項就可主攻軟功。

第五節　肩的柔軟度

除了腰、腿要夠柔軟，還需特別要求肩部。測試的方式就是雙手握住繩或是棍棒，向後、向前轉肩，測量兩手之間的距離，最好的條件為零間距（見下附三圖）。肩部的柔軟度佳，例如：後拔動作，對於未來發展軟功高難度技巧，具有事半功倍的效果。

根據以往的經驗，腰腿佳的學生，若無法完成後拔動作，經過肩部柔韌度特別訓練，一段時間就可以精準確實地達到標準。因此，腰、腿及肩部的柔軟度是三位一體的，缺一不可。藉由肩部柔軟度的提昇，幫助學生日後在節目進入編排期之時，能靈活運用肩及手臂的柔韌性，此有利於舞蹈方面舉手投足、傳情達意上的詮釋，讓身形及表演更加優美。

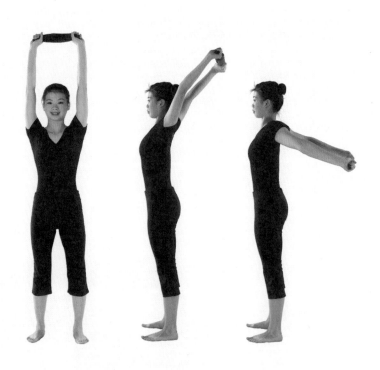

第六節　其　他

優秀的軟功表演者，脖子的後頸部力量需柔韌自如；練習牙叼的同學，則需特別

要求上下齒整齊，不宜口腔內有蛀牙或正值齒列矯正期。此外，還需特別觀察膝蓋、腳尖及關節的直度跟彎度。除了良好的柔韌性，雜技軟功在舞台呈現上，往往還需要展現女性優雅柔美的氣質，故此，外貌體態的優美形象和肢體的柔韌是相得益彰的，讓觀眾獲得美的視覺享受，留下美好的印象。現在的軟功不同於以往傳統的表演方式，演出的內容經常賦予戲劇性情節，需要角色去詮釋。為了逐漸提升藝術層次，演員不單只是技術上的表演，在表現技術的同時，更以獨特的肢體語言來傳達表演意涵。所以，對雜技軟功的演員要求也越來越高，幾乎已接近舞蹈演員了。

　　綜合以上，在不主張硬壓的原則下，天生柔軟是最基本的選材標準。

參考文獻

一、書籍

李曉蕾、程育君、張文美（2012）。身體的積木——疊疊樂。臺北市：國立臺灣戲曲學院出版。

張文美、程育君、陳鳳廷、張燕燕（2006）。腰腿頂初階基本功教材。臺北市：國立臺灣戲曲專科學校出版。

曾凡輝、王路德、邢文華（1992）。運動員科學選材。北京市：人民體育出版社。

二、期刊論文

張文美（2013）。兩岸雜技柔術（軟功）訓練方式探討比較——以臺灣戲曲學院、北京市雜技學校為例。2013 戲曲國際學術研討會論文集，頁 131 ～ 148。臺北市：國立臺灣戲曲學院。

三、教師訪談

執筆者於 2014 年 11 月 20 日下午 16 時 00 分訪談陳鳳廷，於國立臺灣戲曲學院（中興堂）總務處文書組辦公室。

4 個人動作

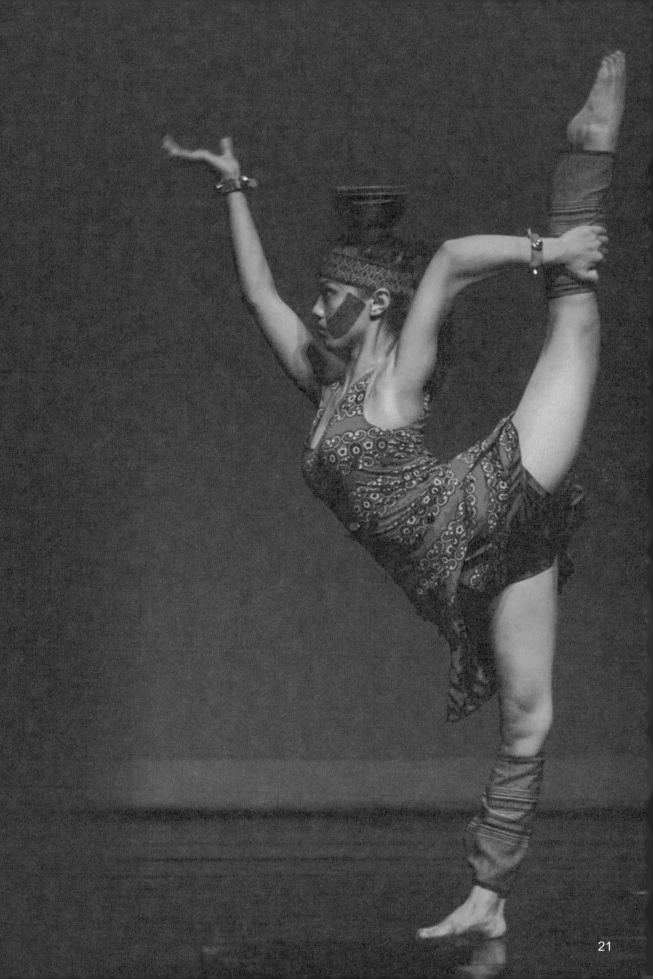

第四章、個人動作

一、正拔腿

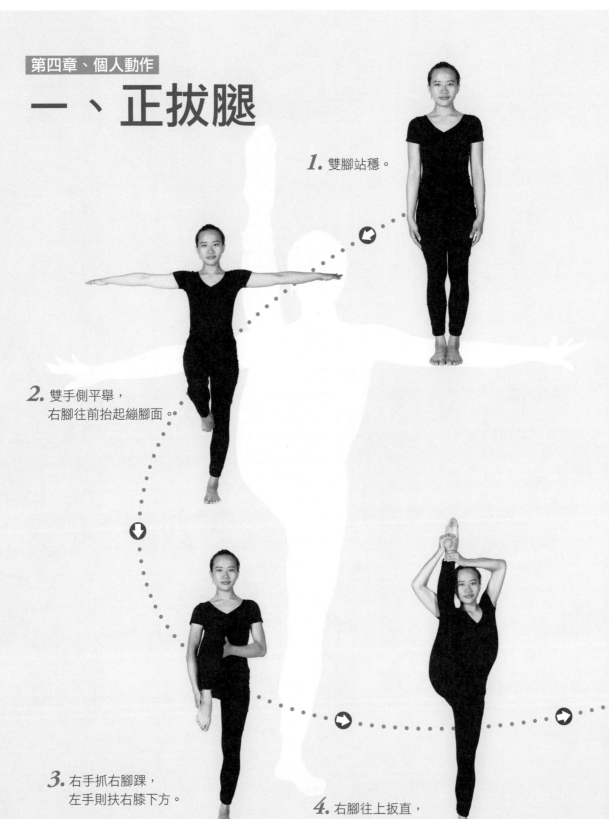

1. 雙腳站穩。

2. 雙手側平舉，
右腳往前抬起繃腳面。

3. 右手抓右腳踝，
左手則扶右膝下方。

4. 右腳往上扳直，
左手輔助抓穩腳踝。

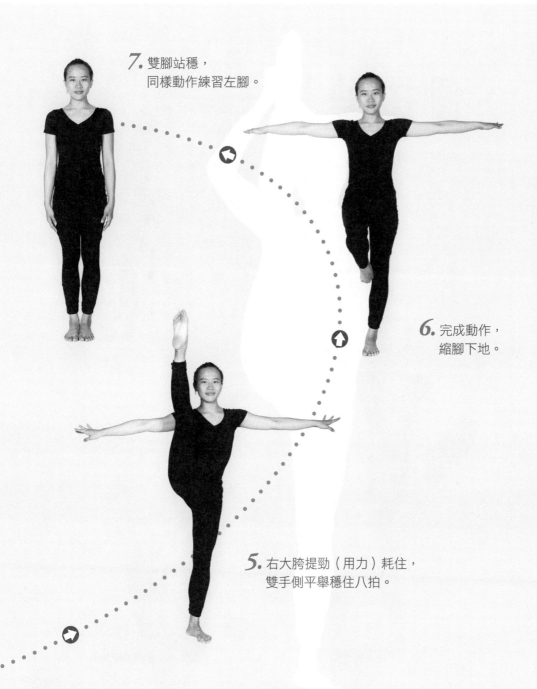

7. 雙腳站穩，
同樣動作練習左腳。

6. 完成動作，
縮腳下地。

5. 右大胯提勁（用力）耗住，
雙手側平舉穩住八拍。

教 師 輔 助（圖 5）站學生右側，左手扶腰部，右手抓右腳踝往上扳，耗穩再放手。

連續動作

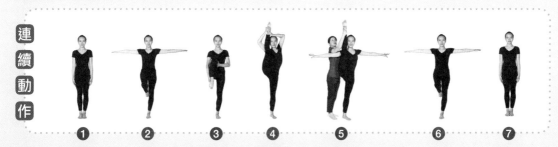

① ② ③ ④ ⑤ ⑥ ⑦

二、側拔腿

1. 雙腳站穩。

2. 右手反抓右腳跟，
左手側平舉。

3. 左手輔助儘量往頭後方扳，
右膝緊靠右肩。

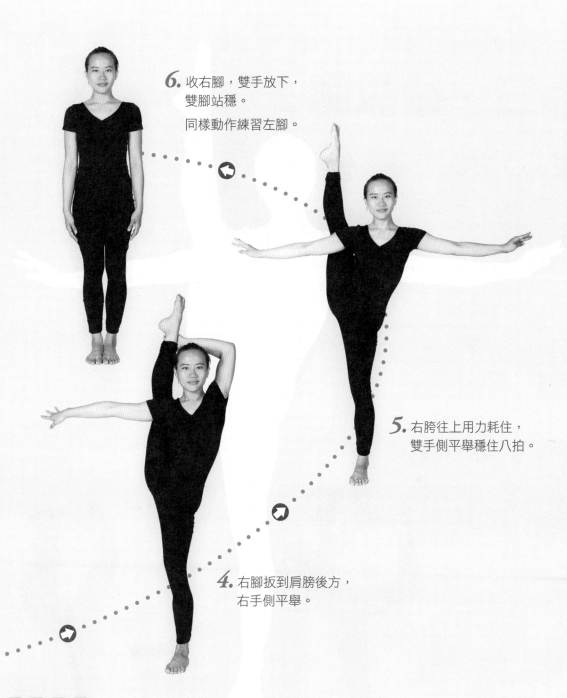

6. 收右腳，雙手放下，
雙腳站穩。
同樣動作練習左腳。

5. 右胯往上用力耗住，
雙手側平舉穩住八拍。

4. 右腳扳到肩膀後方，
右手側平舉。

教 師 輔 助（圖 5）站在學生左後方，左手扶左脇，右手握右腳踝，從旁往後扳，穩住再放手。

連 續 動 作

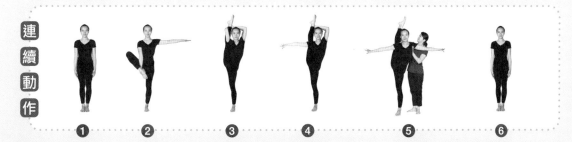

① ② ③ ④ ⑤ ⑥

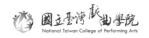

第四章、個人動作

三、後拔腿

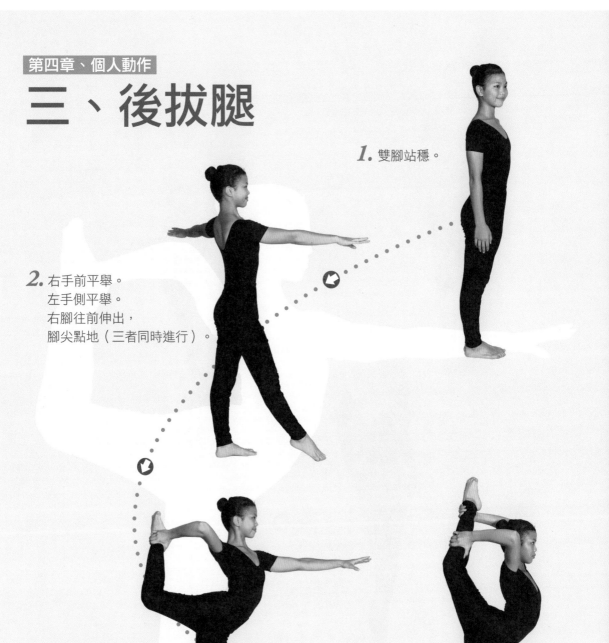

1. 雙腳站穩。

2. 右手前平舉。
左手側平舉。
右腳往前伸出，
腳尖點地（三者同時進行）。

3. 右腳往後，
右手反手抓右腳踝，
左手前平舉。

4. 左手往後抓住右腳踝，
同時右手下移握住小腿。

第四章、個人動作

7. 左手輕放，右腳回到預備位置。
同樣動作練習左腳。

6. 左手緊抓右腳，右手
往前伸直亮相，穩住
八拍。

5. 左手下移，右腳慢慢往上伸直，
繃腳面，重心稍微向前傾。

教 師 輔 助 （圖5）站立學生左側，左手扶學生左肩，右手抓腳踝，輔助學生站穩再放手。

連續動作
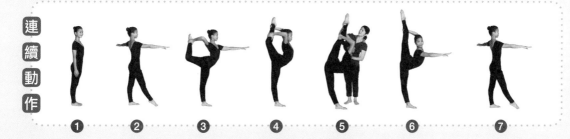

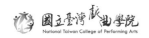

四、側拔腿轉後拔腿

1. 雙腳站穩。

2. 右手反抓右腳跟，
左手抓右腳尖。

3. 雙手將右腳往上扳
至右肩後方，伸直
繃腳面，左手反抓
右腳踝，右手側平
舉站穩。

4. 大胯提勁（用力）耗住，
雙手側平舉穩住八拍。

7. 左手抓右腳，右手往前
伸直亮相，穩住八拍。

6. 完成後拔腿穩住。

5. 右手抓右腳，右肩、右胯和右腿同時往後翻轉。

教師輔助 （圖 4 ～ 7）站在學生後面，左手扶學生左脇，右手扶學生右腳踝，
順著從旁往後翻轉，穩住再放手。

連續動作

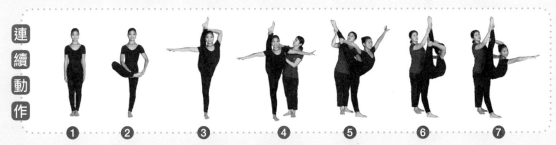

① ② ③ ④ ⑤ ⑥ ⑦

五、三角頂

1. 學生站立，
雙手立掌往前平舉。

2. 身體往後下彎，雙手
下地，完成下腰動作。

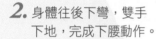

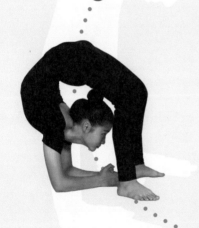

3. 雙膝稍向前傾往下彎曲，
手肘貼地，雙手合掌與
雙肘成三角形。

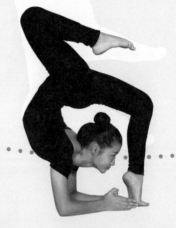

4. 左腳跟踮起，
右腳往上抬起，
繃腳面。

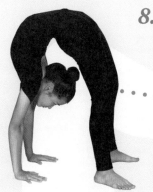

8. 右腳下地，兩腳掌貼地，雙手往上推起，回復第 2 圖姿勢，再起身回復圖 1 姿勢。

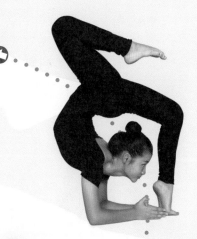

7. 左腳尖點地，回復第 4 圖姿勢。

6. 右腳膝蓋彎曲，小腿前擺繃腳面，左腳離地伸直繃腳面，抬頭成弓箭頂耗穩八拍。

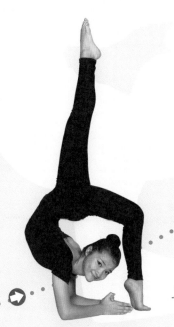

5. 右腳向上伸直繃腳面，擺頭向台前亮相。

教 師 輔 助 （圖4～6）站側邊輔助學生弓箭頂定位。

連 續 動 作

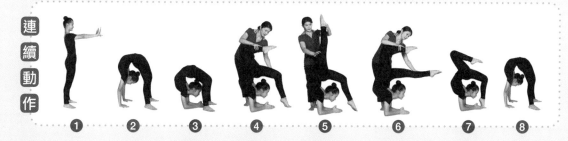

① ② ③ ④ ⑤ ⑥ ⑦ ⑧

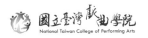

第四章、個人動作

六、軟功頂 (弓箭頂)

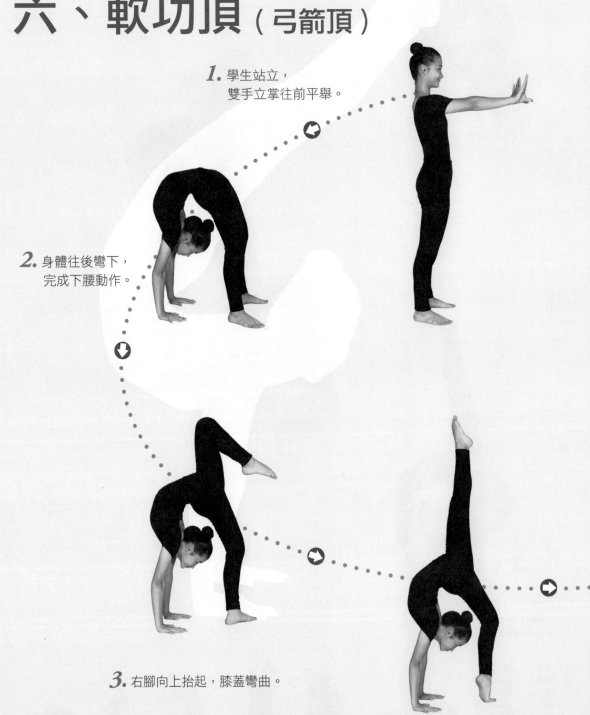

1. 學生站立，
雙手立掌往前平舉。

2. 身體往後彎下，
完成下腰動作。

3. 右腳向上抬起，膝蓋彎曲。

4. 左腳踮腳跟，右腳向上伸直繃腳面。

8. 擺頭眼視地面，
雙腳同時落地，
雙手往上推力起身。

7. 右腳伸直與左腳
併攏繃腳面，耗
穩八拍。

6. 右腳膝蓋呈 90 度垂直，
左腳伸直繃腳面，
擺頭亮相耗穩八拍。

5. 右大腿前傾，右腳膝蓋下彎，左腳輕輕離開地面。

教 師 輔 助　（圖 4～7）站側邊，右手扶住右腳踝，左手扶左小腿，輔助學生弓箭頂定位。

連 續 動 作

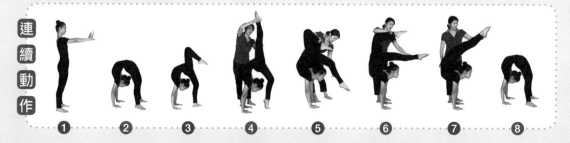

① ② ③ ④ ⑤ ⑥ ⑦ ⑧

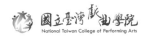

第四章、個人動作

七、滾元寶（單雙）

1. 學生站立，
雙手立掌往前平舉。

2. 身體往後彎下，
完成下腰動作。

3. 重心稍往前傾，雙手抓腳踝。

4. 抬頭，雙膝往下彎曲，前胸貼地，
著力點在雙腳、手臂及前胸。

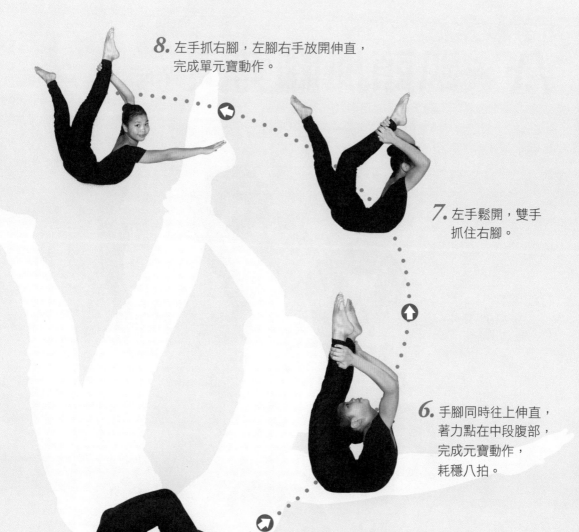

8. 左手抓右腳，左腳右手放開伸直，
完成單元寶動作。

7. 左手鬆開，雙手
抓住右腳。

6. 手腳同時往上伸直，
著力點在中段腹部，
完成元寶動作，
耗穩八拍。

5. 雙手緊抓腳踝，慢慢往後推力，
雙腳漸離地面。

教師輔助 （圖3～6）雙手先扶學生腰部，輔助下彎動作，再慢慢往後推力，
輔助學生雙手雙腳往上伸直，耗穩再放手。

連續動作

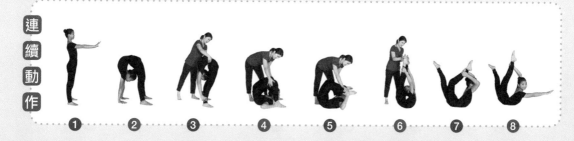

① ② ③ ④ ⑤ ⑥ ⑦ ⑧

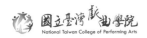

第四章、個人動作

八、趴頭抓腳劈叉（腿）

1. 學生站立，雙手立掌往前平舉。

2. 完成下腰動作，
雙手抓腳踝。

3. 抬頭，
雙膝往下彎曲，
手肘著地。

4. 手肘往兩側平放，
前胸著地，
著力點在雙腳、
手臂及前胸。

5. 雙手向後與肩同寬，
掌心貼地伸直平放。

6. 雙腿往前併攏，伸直繃腳面，
完成趴頭動作。

連續動作

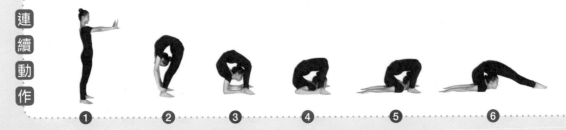

① ② ③ ④ ⑤ ⑥

11. 雙手往前移至左腳踝，右腳往後伸直繃腳面，
完成劈叉動作，耗穩八拍。

10. 右腳離地，
雙手抓左膝下方。

9. 右腳踩地，
雙手抓左腳踝。

8. 雙膝伸直繃腳面，耗穩八拍。

7. 雙膝微彎，雙手往前移，抓緊膝蓋下方。

教師輔助

（圖 9～11）側蹲學生左邊，扶左腳完成定位，輔助右腳往後伸直。
同樣動作雙腳交換練習。

⑦　　⑧　　⑨　　⑩　　⑪

九、臀部坐頭（三道彎）

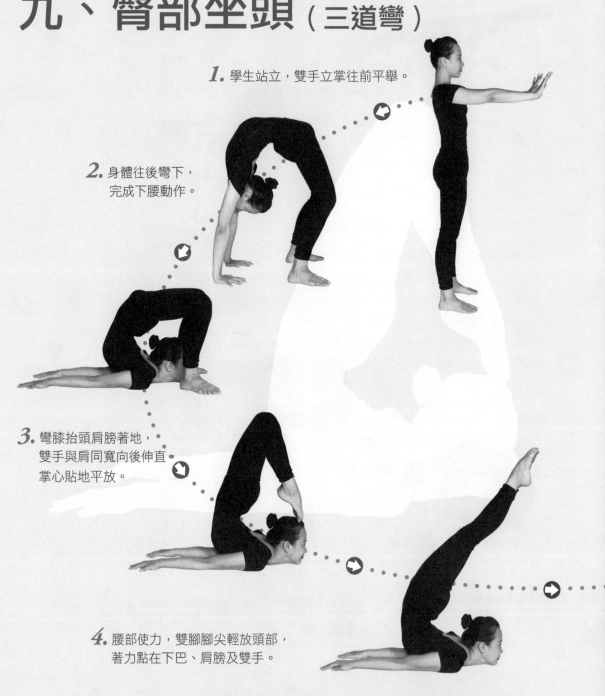

1. 學生站立，雙手立掌往前平舉。

2. 身體往後彎下，
完成下腰動作。

3. 彎膝抬頭肩膀著地，
雙手與肩同寬向後伸直
掌心貼地平放。

4. 腰部使力，雙腳腳尖輕放頭部，
著力點在下巴、肩膀及雙手。

5. 雙腳往上伸直繃腳面。

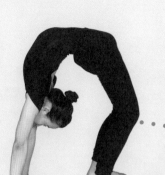

9. 縮回雙手，手掌往前，
推手起腰，完成動作。

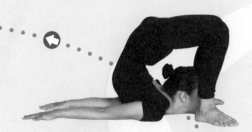

8. 雙膝彎曲，
腳踩地面。

7. 恢復圖 5 動作，
再恢復圖 4 動作。

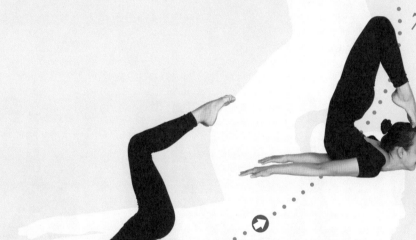

6. 用後背、腰部及小腹的力量，將臀部往前撅起，
雙膝微彎，形成三道彎動作，穩住八拍。

教 師 輔 助 （圖 6）側蹲學生左邊，右手扶腹部，左手抓腳尖，輕輕往頭部方向推，
讓學生彎膝撅臀部，穩住再放手。

連 續 動 作

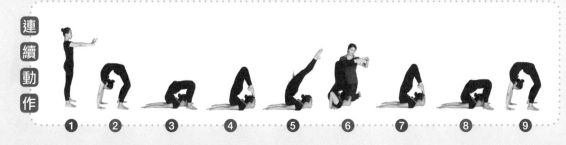

① ② ③ ④ ⑤ ⑥ ⑦ ⑧ ⑨

第四章、個人動作

十、擰 腰（單腳）

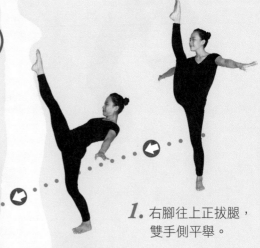

3. 雙手平放地面，
完成單腳下腰動作。

4. 右腳垂直向上，
左腳離地。

1. 右腳往上正拔腿，
雙手側平舉。

2. 身體慢慢往後傾，
站腳重心微前傾。

5. 左腳往上
伸直併攏。

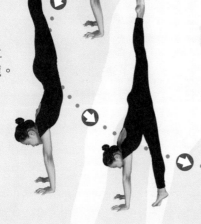

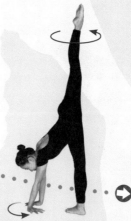

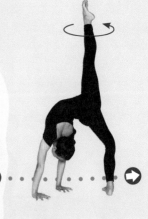

6. 左腳輕輕落地，
右腳繃直，
腳尖朝向天花板。

7. 重心在左腳，
左手掌反轉。

8. 右手離地，身體擰轉成
反向下腰狀，左腳仍然
垂直擰胯，不可晃動。

連續動作

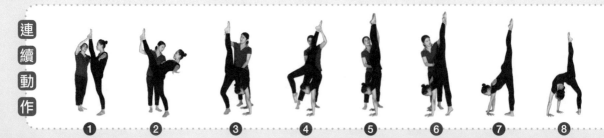

① ② ③ ④ ⑤ ⑥ ⑦ ⑧

16. 彎左膝坐下，放單手，收左腳抬右腳亮相，完成動作再起身。

15. 左腳往後輕輕落地。

14.

13.

12.

11.

10.

9.

9.~14. 同樣動作連續撐腰六至八回。

教 師 輔 助

全部撐腰過程不離手，站立學生右側，左手扶腰，右手抓腳跟，完成單腳下腰。撐腰時，教師需順著撐腰動作換手扶學生。（依學生慣性，左、右腳為中心撐腰皆可）。

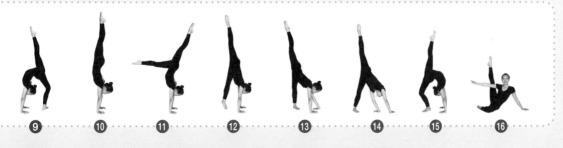

⑨ ⑩ ⑪ ⑫ ⑬ ⑭ ⑮ ⑯

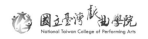

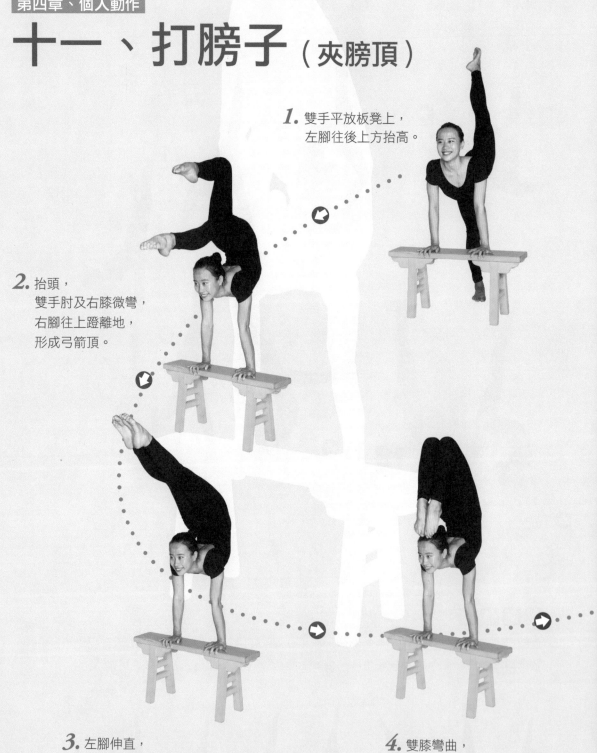

十一、打膀子（夾膀頂）

1. 雙手平放板凳上，
左腳往後上方抬高。

2. 抬頭，
雙手肘及右膝微彎，
右腳往上蹬離地，
形成弓箭頂。

3. 左腳伸直，
雙腳併攏、繃腳面。

4. 雙膝彎曲，
腳尖輕點頭部。

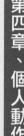

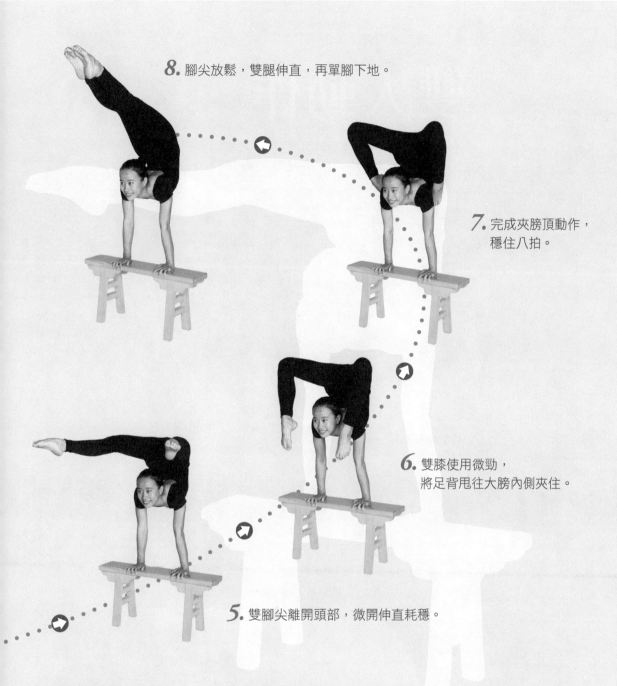

8. 腳尖放鬆，雙腿伸直，再單腳下地。

7. 完成夾膀頂動作，
穩住八拍。

6. 雙膝使用微勁，
將足背甩往大膀內側夾住。

5. 雙腳尖離開頭部，微開伸直耗穩。

教 師 輔 助 （圖 5～7）站立學生後面，雙手扶住腰部兩側，固定頂的位置，讓學生自
行雙膝放鬆，帶一點甩力夾住大膀內側，耗穩再放手。

連 續 動 作

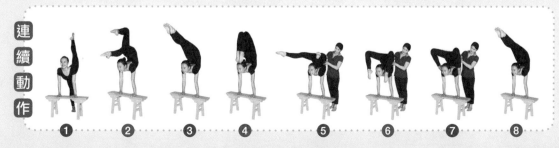

① ② ③ ④ ⑤ ⑥ ⑦ ⑧

5 雙人動作

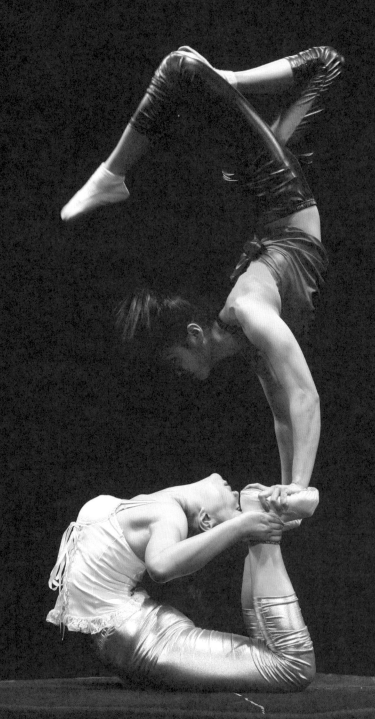

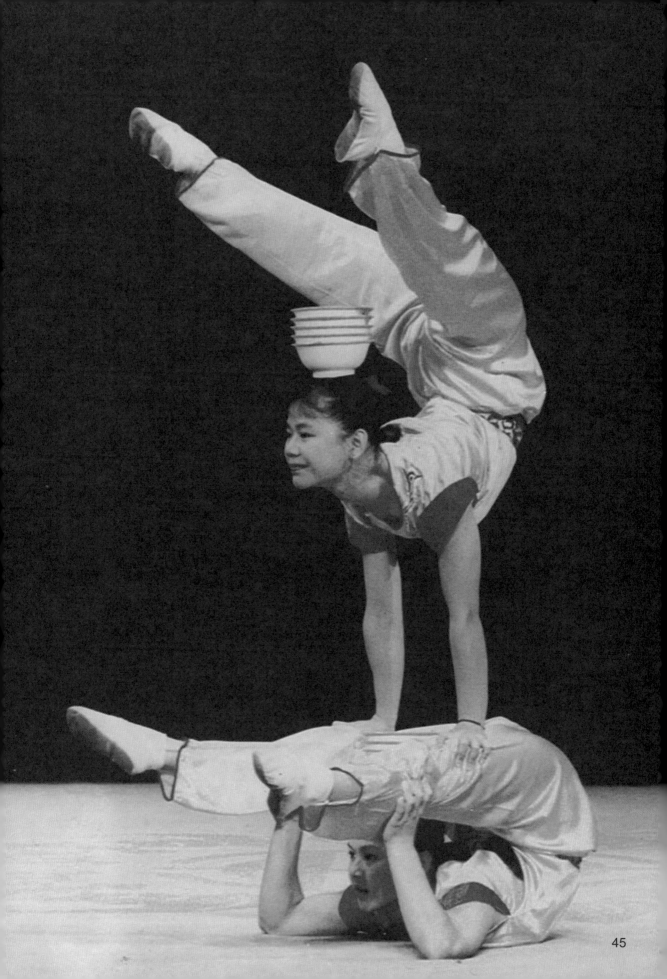

第五章、雙人動作
一、抱腰頂

1. 底座站立，
雙手立掌往前平舉，
尖子站在左後方。

2. 底座身體往後彎下，
完成下腰動作。

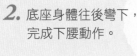

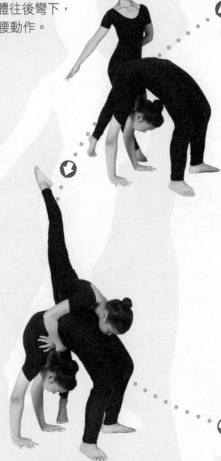

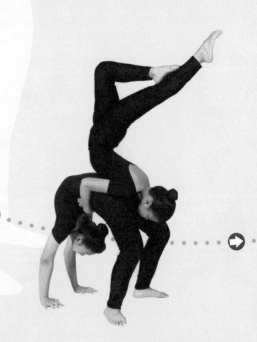

3. 尖子雙手環抱底座腰部，
右腳抬高，左腳跟踮起。

4. 尖子左腳蹬離地面，形成弓箭頂耗住。

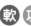

7. 另腳下地，恢復圖1姿勢，
動作結束。

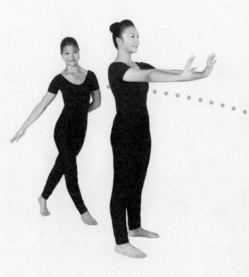

6. 下頂時，
底座雙手先回復地面，
尖子單腳輕輕下地。

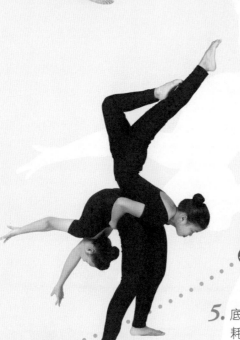

5. 底座重心稍微往前移，雙手輕輕離開地面，
耗穩八拍。

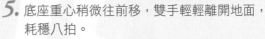

教 師 輔 助 （圖3～4）站立學生左側，尖子上蹬時，右手扶住腰部，左手扶腳跟，
固定尖子起頂的位子，動作完成後，穩住造型再放手。

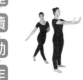
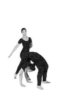
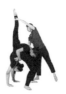
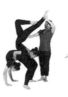
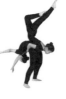
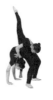

① ② ③ ④ ⑤ ⑥ ⑦

二、蹬劈叉

1. 底座平躺，
雙腳成 V 字形，
尖子站後方。

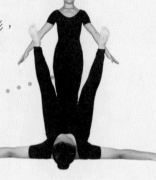

2. 尖子身體前傾，
兩人雙手互握。

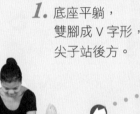

3. 尖子側抬右腳，
右膝內側放上底座的左腳底。

4. 兩人雙手互撐，
尖子左腳往上蹬，
左膝內側放上底座的右腳底。

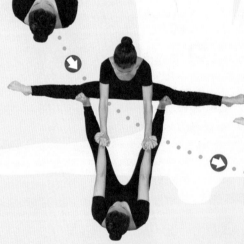

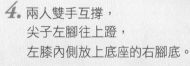

5. 尖子蹬上後，右手先抓底座的左腳跟，
身體向右微轉，左手抓底座左腳尖，
雙腳伸直繃腳面。

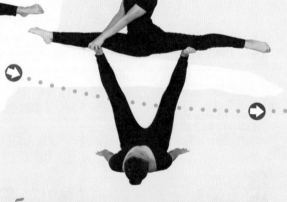

第五章、雙人動作

9. 底座雙膝微彎，尖子左腳先下地站穩，右腳向後抬高亮相。

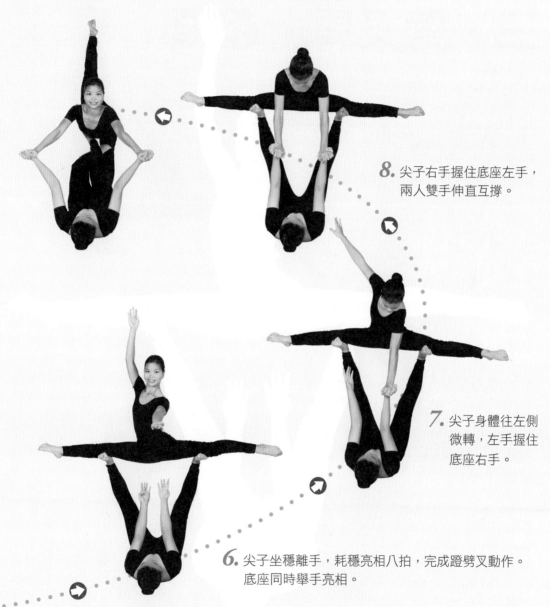

8. 尖子右手握住底座左手，
兩人雙手伸直互撐。

7. 尖子身體往左側
微轉，左手握住
底座右手。

6. 尖子坐穩離手，耗穩亮相八拍，完成蹬劈叉動作。
底座同時舉手亮相。

教 師 輔 助 （圖 4～6）站立學生後方，雙手扶尖子的腰部，
順著底座往上蹬的力量，輔助尖子坐穩再慢慢放手。

連 續 動 作

① ② ③ ④ ⑤ ⑥ ⑦ ⑧ ⑨

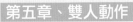

三、劈叉肩上起頂

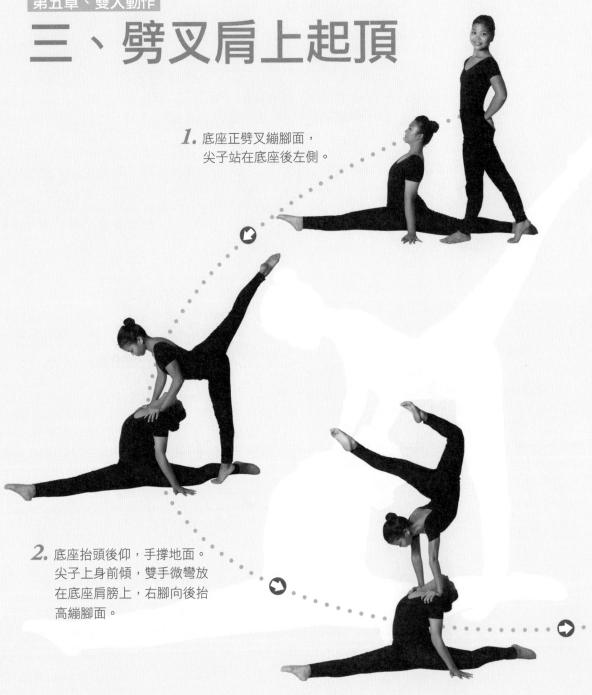

1. 底座正劈叉繃腳面，
尖子站在底座後左側。

2. 底座抬頭後仰，手撐地面。
尖子上身前傾，雙手微彎放
在底座肩膀上，右腳向後抬
高繃腳面。

3. 尖子左腳蹬離地面，形成弓箭頂耗穩。
底座雙手用力撐住地面。

第五章、雙人動作

6. 動作結束，恢復圖 1 姿勢。

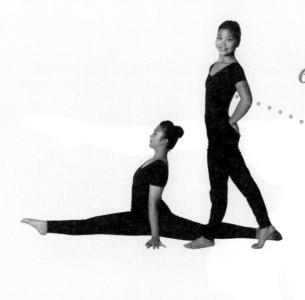

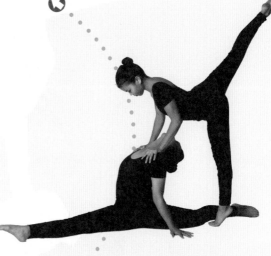

5. 尖子肩膀使力，
　　腹部往上提，
　　輕身下頂，左腳下地。

4. 尖子慢慢將左腳伸直，完成起頂正劈叉，
　　繃腳面耗穩八拍。

教 師 輔 助 　（圖 2～4）站立學生右側。尖子起頂時，左手扶學生腰部，右手扶上蹬之
　　　　　　　右腳跟，讓尖子劈叉頂耗穩再放手。（依學生慣性，左右腳上蹬起頂皆可）

連 續 動 作

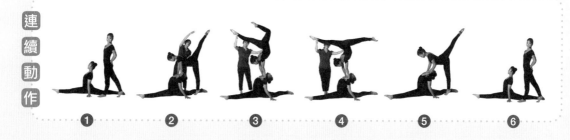

① ② ③ ④ ⑤ ⑥

四、展腰頂造型

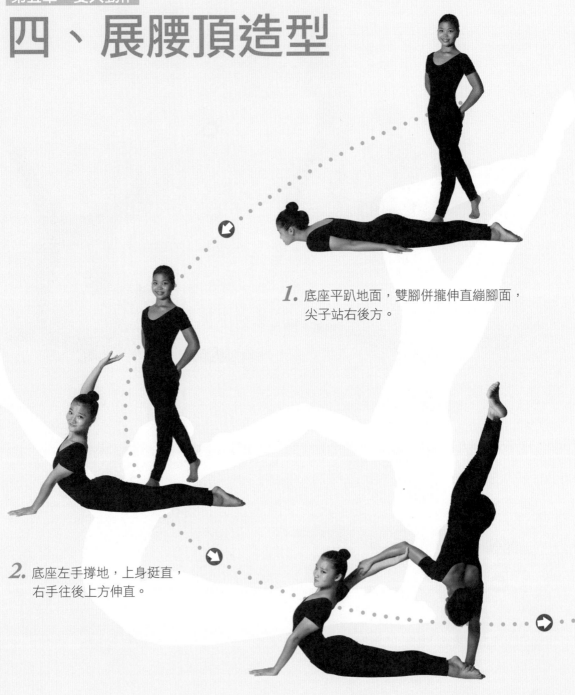

1. 底座平趴地面，雙腳併攏伸直繃腳面，
尖子站右後方。

2. 底座左手撐地，上身挺直，
右手往後上方伸直。

3. 兩人右手互握手肘。尖子左手按在底
座的腳底，右腳向後上方抬高繃腳面。

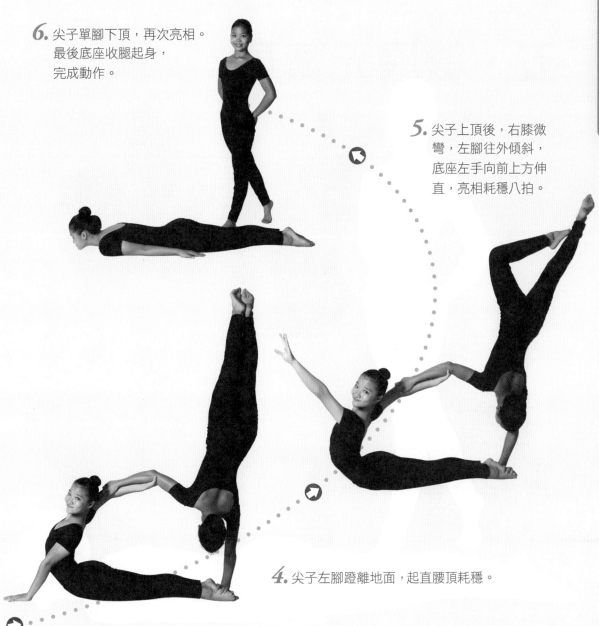

6. 尖子單腳下頂，再次亮相。
最後底座收腿起身，
完成動作。

5. 尖子上頂後，右膝微
彎，左腳往外傾斜，
底座左手向前上方伸
直，亮相耗穩八拍。

4. 尖子左腳蹬離地面，起直腰頂耗穩。

教 師 輔 助 （圖 5）站立底座右後方。尖子起頂時，左手扶左腳踝，右手
扶右腳，輔助學生定位耗穩再放手。

連 續 動 作

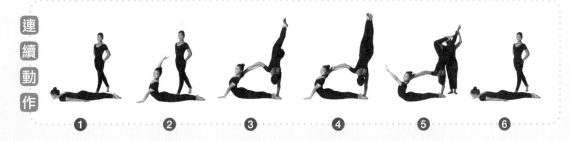

① ② ③ ④ ⑤ ⑥

第五章、雙人動作

五、雙層元寶頂

1. 底座下腰，
雙手抓住腳踝。
尖子站在左後方。

2. 底座抬頭，雙膝往下彎曲，
著力點在雙腳、手臂及前胸，
完成元寶造型。

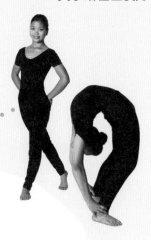

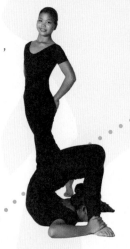

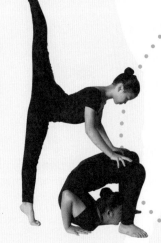

3. 底座手掌後移撐地使力。
尖子移至底座後方，
右腳往後上方抬起，
雙手按住底座腿部，
左腳跟踮高。

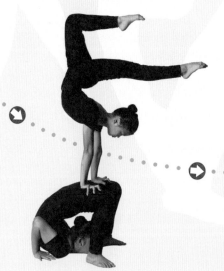

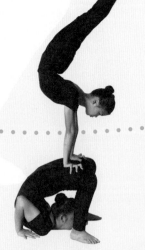

4. 尖子左腳往上蹬離地面，
形成弓箭頂耗穩八拍。

5. 尖子雙腳伸直繃腳面，
耗穩八拍。

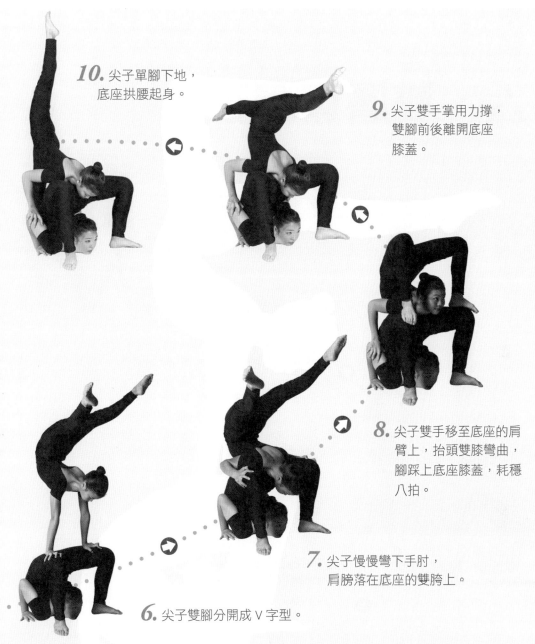

10. 尖子單腳下地，
底座拱腰起身。

9. 尖子雙手掌用力撐，
雙腳前後離開底座
膝蓋。

8. 尖子雙手移至底座的肩
臂上，抬頭雙膝彎曲，
腳踩上底座膝蓋，耗穩
八拍。

7. 尖子慢慢彎下手肘，
肩膀落在底座的雙胯上。

6. 尖子雙腳分開成 V 字型。

教 師 輔 助

1. (圖 3 ～ 4) 站在學生左側。右手扶尖子腹部，左手接上蹬之右腳。弓箭頂完成後再放手。
2. (圖 5 ～ 8) 站在學生前方。雙手抓住尖子腳踝，順其動作慢慢往下送，讓學生了解著力點的位子。
3. (圖 9) 返回學生左側，扶住尖子腰部和左腳踝，讓尖子安全落地。

連 續 動 作

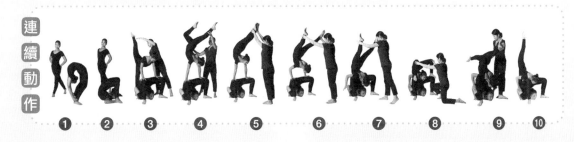

① ② ③ ④ ⑤ ⑥ ⑦ ⑧ ⑨ ⑩

六、雙層直腿頂

1. 底座下腰，
雙手抓住腳踝。
尖子站在左側。

2. 底座抬頭，雙膝往下彎曲，
完成元寶動作。

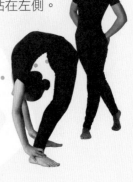

3. 底座抬頭雙手往前移，
將雙腳撐離地面，
支撐點在手肘、
手臂及前胸。

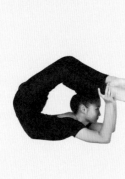

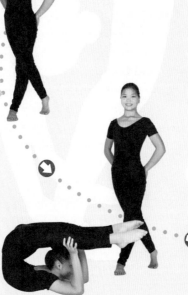

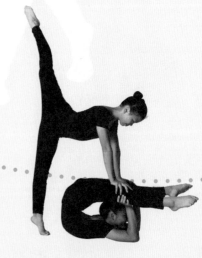

4. 底座雙膝慢慢伸直繃腳面，
雙手移托住膝蓋下方。

5. 尖子移至底座後方，雙手緊按
底座雙膝，右腳向後上方抬起
伸直，左腳跟踮起。

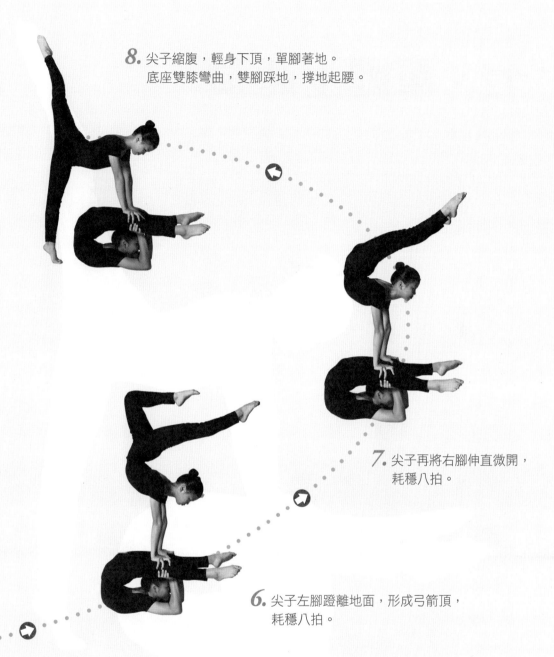

8. 尖子縮腹，輕身下頂，單腳著地。
底座雙膝彎曲，雙腳踩地，撐地起腰。

7. 尖子再將右腳伸直微開，
耗穩八拍。

6. 尖子左腳蹬離地面，形成弓箭頂，
耗穩八拍。

教 師 輔 助　1. (圖 5 ～ 6) 站學生左側，右手扶住尖子腹部，左手接蹬上之右腳。
　　　　　　　2. (圖 7) 站學生前方，接尖子雙腳踝，讓學生耗穩再慢慢放手。

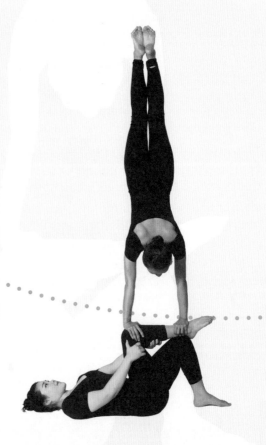

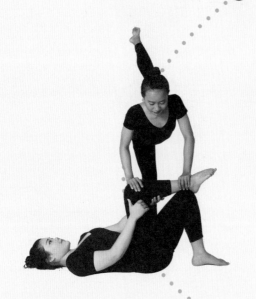

七、單腿上起頂

1. 底座平躺地面，左腳踩地垂直90度彎曲，
 右腳跟頂在左膝蓋上，雙手扶右大腿。
 尖子右手按膝蓋，左手按腳踝。

2. 尖子雙肘微彎，
 右腳跟踮起蹬離地面，
 左腳往後上方抬起。

3. 尖子起頂，雙腳慢慢併攏，
 形成直腰頂耗穩。

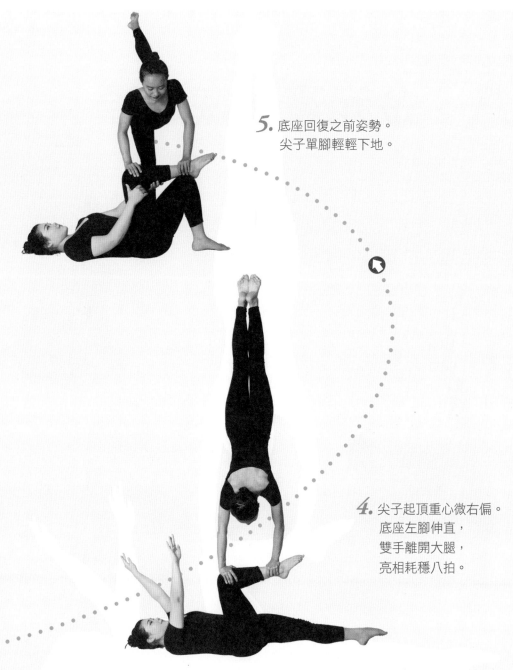

5. 底座回復之前姿勢。
尖子單腳輕輕下地。

4. 尖子起頂重心微右偏。
底座左腳伸直，
雙手離開大腿，
亮相耗穩八拍。

教 師 輔 助 （圖2～4）站學生左側。尖子上頂時，左手扶腰部，右手扶上蹬之大腿，
頂穩住後再移至尖子身前，俟底座伸直左腳放雙手，造型穩住後再慢慢放手。

連 續 動 作

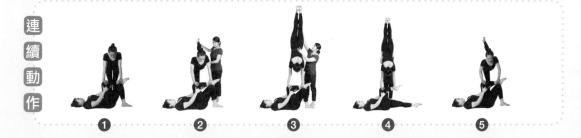

① ② ③ ④ ⑤

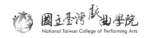
第五章、雙人動作

八、金元寶腳底起頂

1. 底座平趴地面，上身後仰，
彎膝小腿上舉，雙手抓握腳踝，
著力點在大胯至雙膝，
腰背及大膀子同時用力。

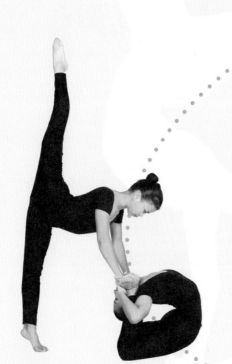

2. 尖子站在正後方，
雙手緊抓底座腳底，
右腳往後上舉。

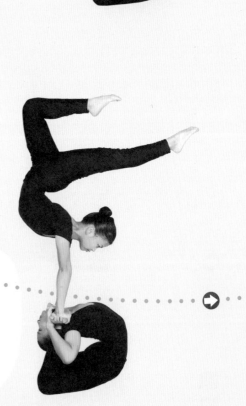

3. 尖子左腳蹬離地面，
形成弓箭頂，耗穩八拍。

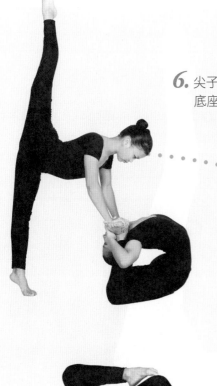

6. 尖子單腳輕輕下地。
底座鬆手回復平趴地面，再起身。

5. 底座雙手回抓腳踝。
尖子劈叉頂耗穩八拍。

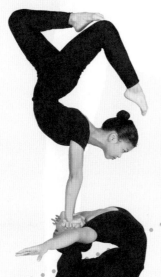

4. 尖子右腳尖碰頭，左腳尖輕點右膝蓋。
底座雙手側平舉，耗穩八拍。

教師輔助 （圖2～5）站在學生左側。右手扶尖子腰部，左手扶蹬上之右腳踝，
讓尖子頂耗穩再慢慢放手。

連續動作

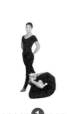
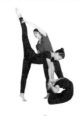
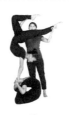
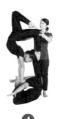
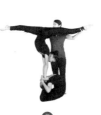
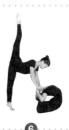

❶　　❷　　❸　　❹　　❺　　❻

九、下腰肘上起頂

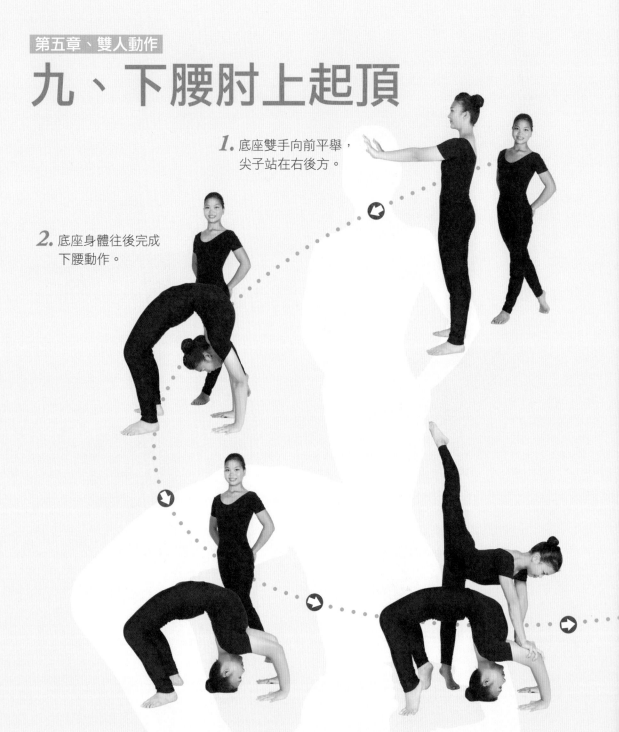

1. 底座雙手向前平舉，尖子站在右後方。

2. 底座身體往後完成下腰動作。

3. 底座雙膝彎曲，頭和手掌支撐於地面成三角形。

4. 尖子雙手緊抓底座手肘，右腳往後上舉，左腳跟踮起。因應重心前移，底座腳跟自然踮起。

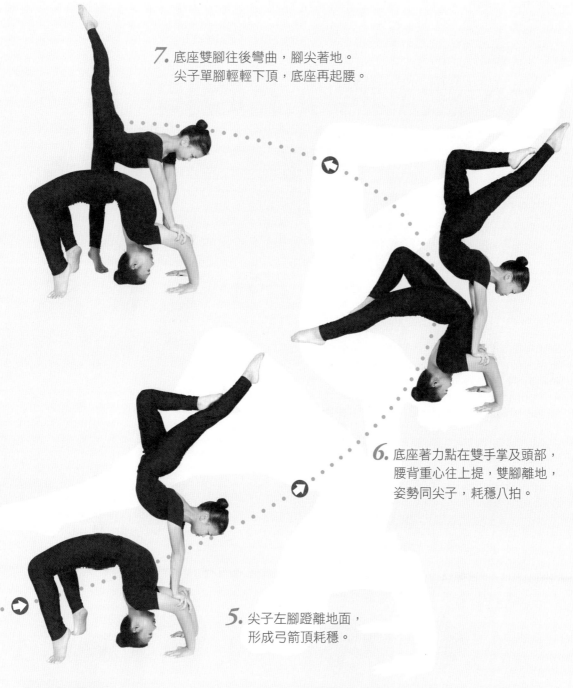

7. 底座雙腳往後彎曲，腳尖著地。
尖子單腳輕輕下頂，底座再起腰。

6. 底座著力點在雙手掌及頭部，
腰背重心往上提，雙腳離地，
姿勢同尖子，耗穩八拍。

5. 尖子左腳蹬離地面，
形成弓箭頂耗穩。

教師輔助 （圖5～6）站立尖子左側，右手扶腰部，左手扶腳踝，尖子弓箭頂耗穩後，
右手協助扶底座右腳往上提，讓底座雙腳離地，耗穩再放手。

連續動作

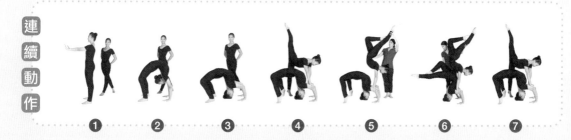

1　　2　　3　　4　　5　　6　　7

十、腰（胯）上起頂

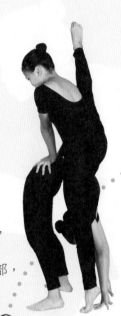

1. 底座下腰，
尖子站在底座右側預備。

2. 底座重心微往前傾，
雙手掌離地面。
尖子手按底座的腰部，
右腳往右側上舉，
左腳跟踮起。

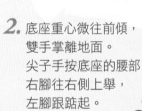

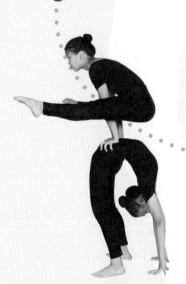

3. 尖子分腿抬起，
將膝蓋內側靠貼手肘耗穩。

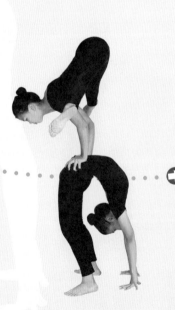

4. 尖子手肘微彎，
慢慢分腿往上起頂。

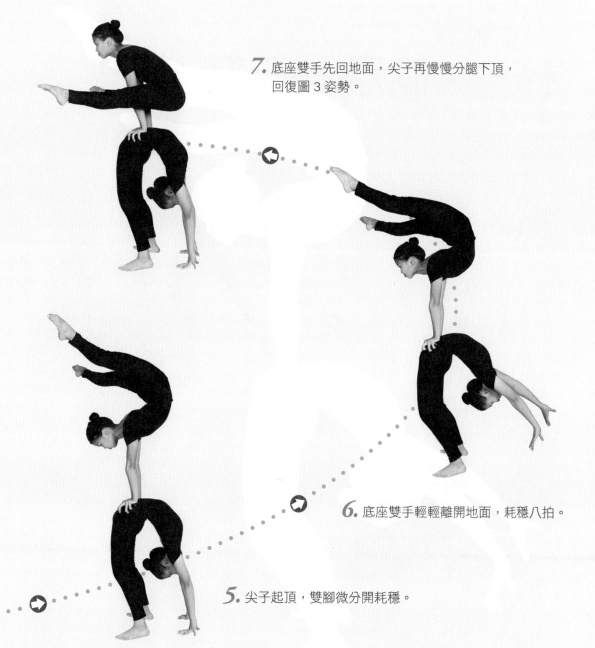

7. 底座雙手先回地面，尖子再慢慢分腿下頂，回復圖 3 姿勢。

6. 底座雙手輕輕離開地面，耗穩八拍。

5. 尖子起頂，雙腳微分開耗穩。

教師輔助 （圖 5～6）站在學生右側，雙手先扶尖子腰部，再移至小腿，讓重心穩住，俟底座雙手離開地面再放手。（依學生慣性，左右邊上頂皆可）

連續動作

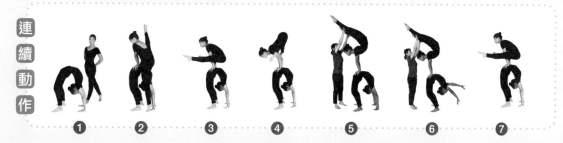

① ② ③ ④ ⑤ ⑥ ⑦

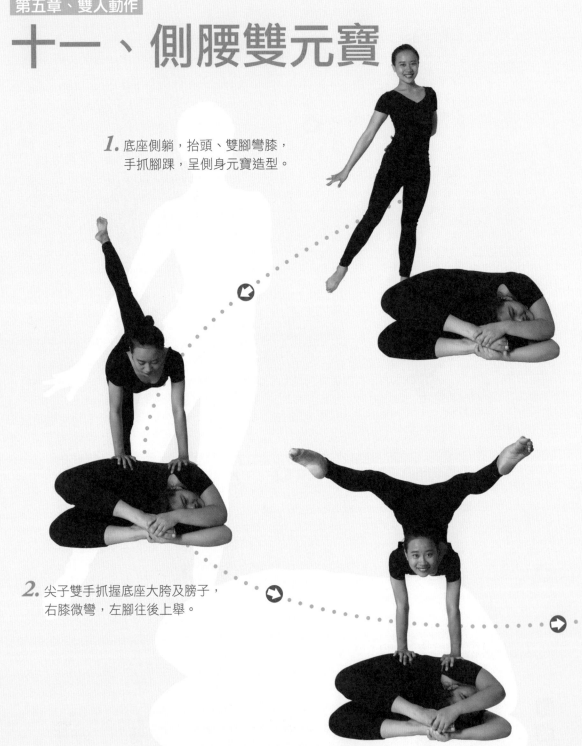

第五章、雙人動作

十一、側腰雙元寶

1. 底座側躺，抬頭、雙腳彎膝，
手抓腳踝，呈側身元寶造型。

2. 尖子雙手抓握底座大胯及膀子，
右膝微彎，左腳往後上舉。

3. 尖子右腳蹬離地面，雙腳成V字形，
抬頭塌腰頂耗穩。

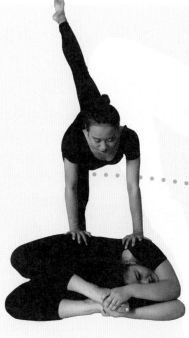

5. 尖子鬆腿，提勁單腳輕輕下地，底座
放手起身。

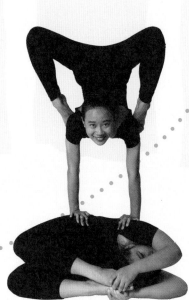

4. 尖子上身不動，
輕甩雙膝夾住膀
子，耗穩八拍。

教師輔助 （圖2～4）站在尖子左側，上頂時，左手扶腰部，右手扶上蹬之小腿，
穩住後再移至後方，雙手扶尖子腰部，協助夾膀子的動作，耗穩再放手。

連續動作

 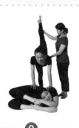 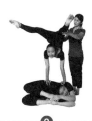 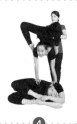 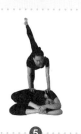

❶ ❷ ❸ ❹ ❺

第五章、雙人動作

十二、單腳纏腰造型

1. 底座雙手平按地面，單膝下蹲。
尖子單腳起頂，左腳需越過底座腰部。

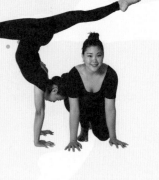

2. 尖子雙腳下地，呈下腰
動作，並將全身重心放
置底座背部。

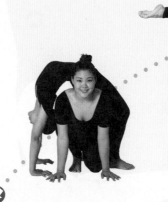

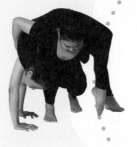

3. 底座右手往後抱尖
子左肩膀，左手抱
左大腿，慢慢起身
站立，並協助尖子
抓單元寶。

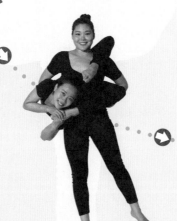

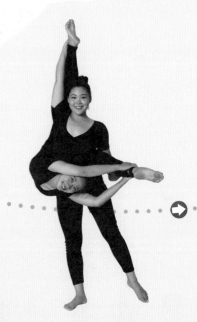

4. 尖子抬頭，雙手抓左腳，
右腳跨在底座左肩上。

5. 底座重心移至右腳，
右手抓尖子的右腳往上伸直。
尖子雙手緊抓住左腳踝。

10. 尖子雙腳踩地站穩起身。
底座同時站起,完成動作。

9. 底座鬆手,左膝微彎,
往左邊側身。尖子順
著下滑,雙腳下地。

8. 底座身體往前傾,
尖子鬆手,手腳伸
直躺在底座後背上。

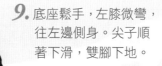

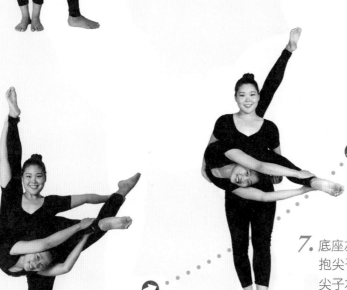

7. 底座左腳往前方下地,右手
抱尖子的腹部,左手扶左腿。
尖子右腳從底座的左肩鬆開。

6. 底座左腳向後上方抬起,左手緊抓左腳踝,手腳同時伸
直繃腳面。尖子身體緊貼纏住底座的腰部,耗穩八拍。

教 師 輔 助　(圖5～6)站在學生左側,右手扶尖子的右腳,輔助尖子往上纏腰動作,
並保護底座單腳站立耗穩,再放手。

連 續 動 作

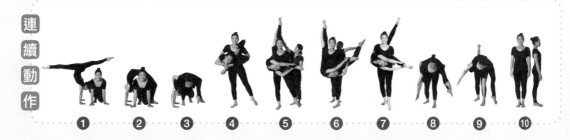

① ② ③ ④ ⑤ ⑥ ⑦ ⑧ ⑨ ⑩

第五章、雙人動作
十三、抱腰勾腳頂

1. 底座雙手平按地面，左腳離地往後上方抬起。尖子站立在正前方。

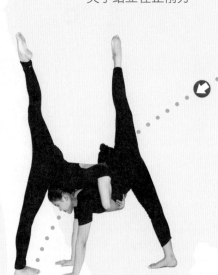

2. 尖子雙手抱緊底座腹部，左腳離地往後上方抬起。

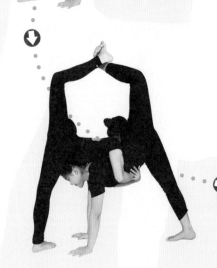

3. 底座和尖子的左腳踝互相勾緊。

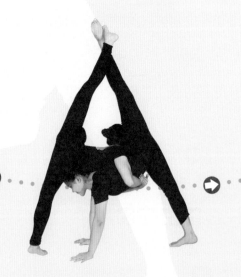

4. 底座和尖子緊勾的左腳同時往上伸直，尖子右腳跟踮起。

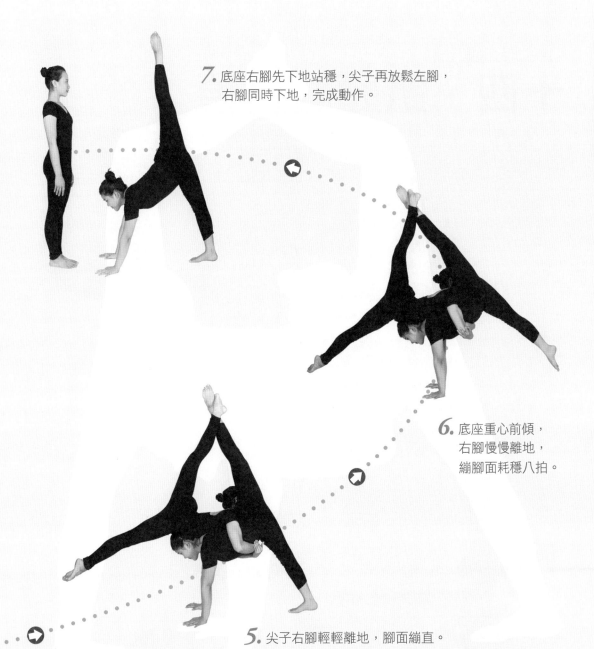

7. 底座右腳先下地站穩，尖子再放鬆左腳，右腳同時下地，完成動作。

6. 底座重心前傾，右腳慢慢離地，繃腳面耗穩八拍。

5. 尖子右腳輕輕離地，腳面繃直。

教 師 輔 助 （圖 3 ～ 5）站在學生旁邊，輔助將兩人的左腳互相勾緊，再輕扶尖子的腰部，讓學生同時找到平衡點，穩住再放手。

連 續 動 作

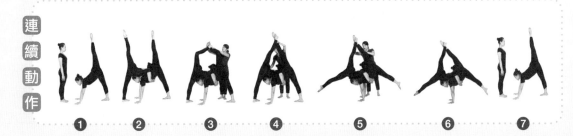

① ② ③ ④ ⑤ ⑥ ⑦

第五章、雙人動作

十四、趴頭肘臂頂

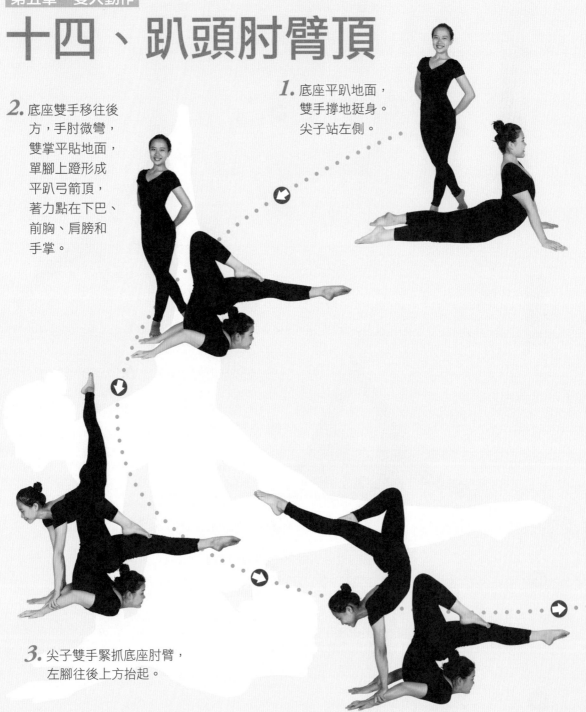

1. 底座平趴地面，
雙手撐地挺身。
尖子站左側。

2. 底座雙手移往後
方，手肘微彎，
雙掌平貼地面，
單腳上蹬形成
平趴弓箭頂，
著力點在下巴、
前胸、肩膀和
手掌。

3. 尖子雙手緊抓底座肘臂，
左腳往後上方抬起。

4. 尖子上蹬，右腳同時離地，
形成弓箭頂耗穩。

7. 尖子右腳再下地推起。
底座雙腳往前踩地，拱腰再起身。

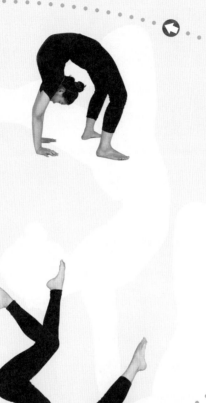

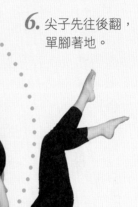

6. 尖子先往後翻，
單腳著地。

5. 底座和尖子同時縮小腹、撅臀部、雙膝
微彎、大腿併攏繃腳面，耗穩八拍。

教師輔助 （圖 3～4）站立尖子的右側，左手扶尖子腹部，
右手扶左腳跟，輔助固定造型，耗穩再放手。

連續動作

 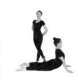 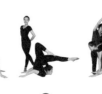 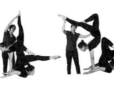 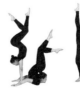 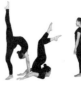

① ② ③ ④ ⑤ ⑥ ⑦

6 多人動作

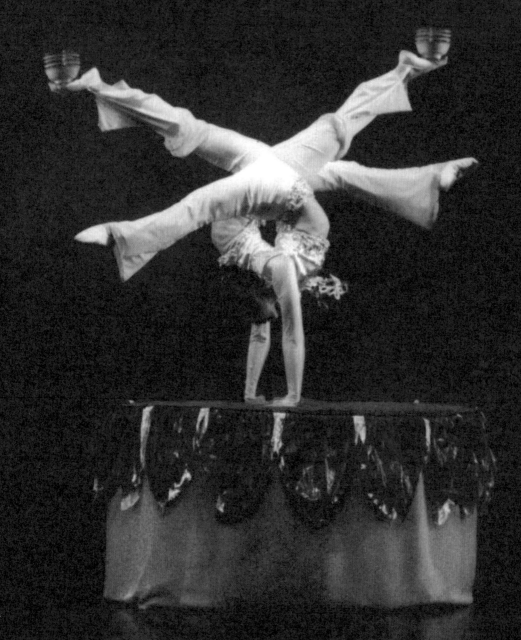

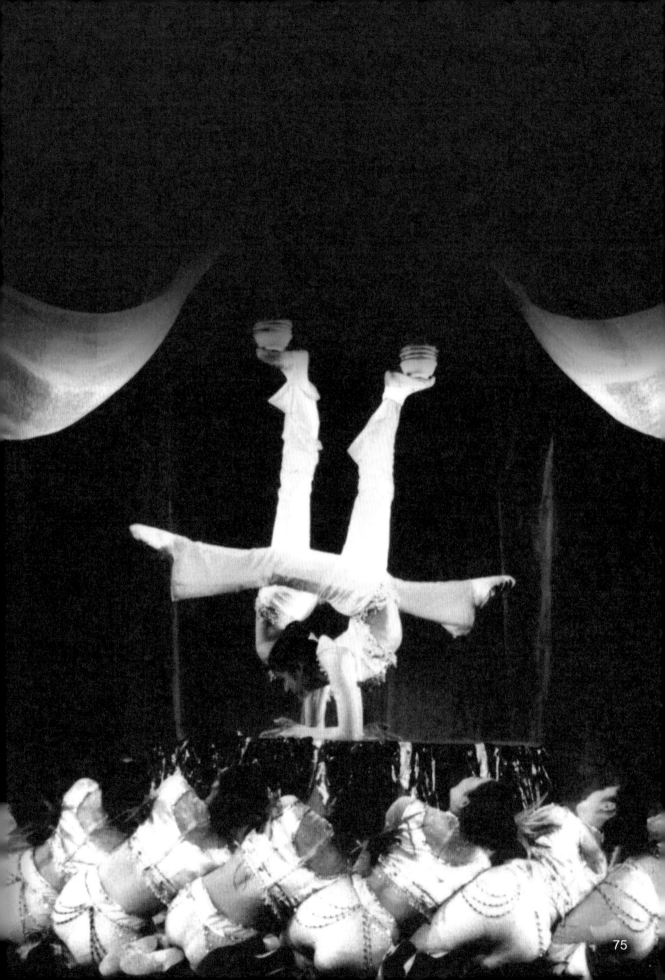

第六章、多人動作

一、三層元寶

1. 底座雙手立掌往前平舉，
二階三階站立後方。

三階　　　　　　二階

2. 底座下腰，抬頭，雙膝往下彎曲，
著力點在下巴、手掌、肩膀、前胸及雙腳，
完成元寶造型。

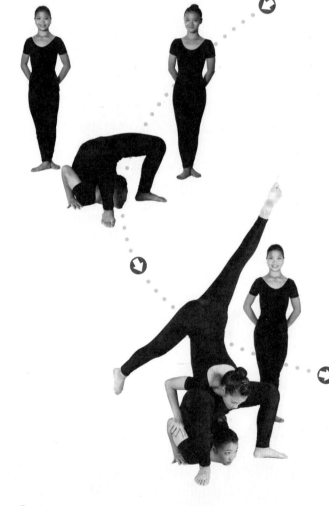

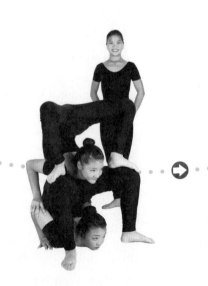

3. 二階站後面，雙手抓底座手臂，
肩膀靠在底座雙胯上，左腳往後上方抬起。

4. 二階右腳蹬離地面，
彎雙膝踩在底座的膝蓋上方。

8. 二階單腳下地，
底座拱腰起身。

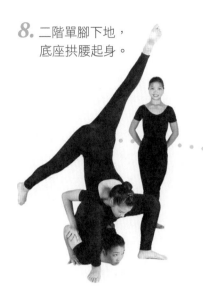

7. 三階雙手用力撐住，
單腳下地。

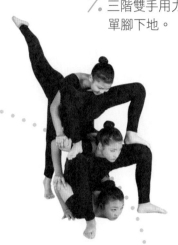

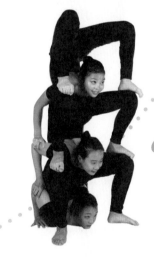

6. 三階左腳上蹬，雙腳
彎曲踩在二階膝蓋上，
耗穩八拍。

5. 三階站後面，雙手抓二階的手臂，
肩膀靠在二階的雙腿上，右腳往後上方抬起。

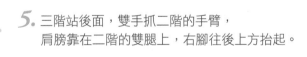

教師輔助 （圖5～6）站立學生左側，協助三階上蹬後，固定元寶的位子，耗穩再放手。

連續動作

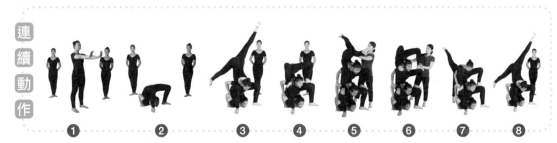

① ② ③ ④ ⑤ ⑥ ⑦ ⑧

第六章、多人動作

二、三叉頂

1. 底座二人面對面，尖子站立後方。

2. 底座手掌平按地面，左腳往後上方抬高。

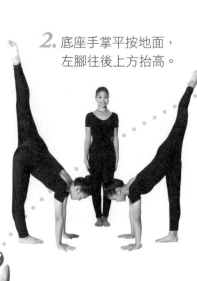

3. 底座起頂，尖子協助雙人耗穩。

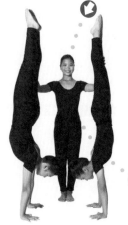

4. 尖子協助底座單腳往前，放置在對方腰部耗穩。

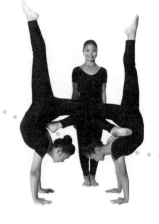

5. 助手撐跪在底座後方。尖子雙腳踩上助手背部，前俯雙手按在底座頸部，助手拱身協助尖子起頂。

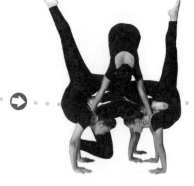

9. 回復圖 1 動作。

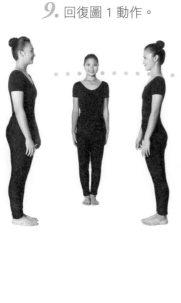

8. 底座鬆左腳同時下頂。

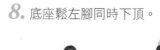
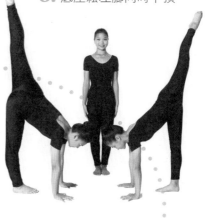

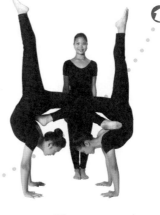

7. 尖子分腿輕輕下頂，
底座右腳往上伸直。

6. 尖子分腿起頂，底座同時將右腳平擺，耗穩八拍。

教 師 輔 助 輔助測量底座的間隔距離。站立學生前面，尖子起頂時，雙手扶腰部，
尖子頂耗穩再放手。

連 續 動 作

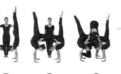

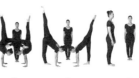

① ② ③ ④ ⑤ ⑥ ⑦ ⑧ ⑨

三、四人層疊頂造型

1. 四人前後一排站立。

四階　底座　三階　二階

2. 二階下腰，雙膝彎曲，
手肘貼地雙手合掌，
起三角弓箭頂耗穩。

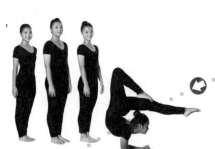

3. 三階側身單腳上蹬起
弓箭頂，左腳搭在前
者左胯上耗穩。

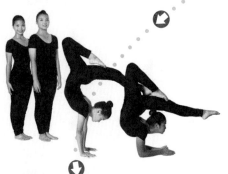

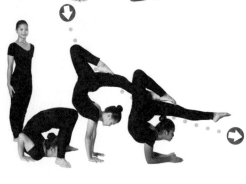

4. 底座單腳上蹬，往前彎膝，
手掌撐地。

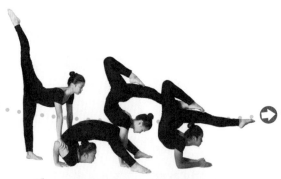

5. 底座膝蓋伸直。四階雙手抓握
底座手臂，右腳向後上方抬起。

連
續
動
作

① ② ③ ④ ⑤

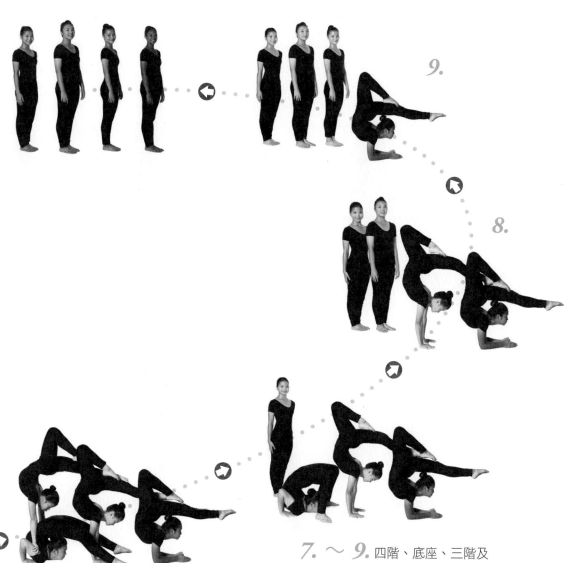

10. 完成造型動作。

9.

8.

7. ～ 9. 四階、底座、三階及
二階依序單腳下地。

6. 四階單腳上蹬起弓箭頂，
左腳搭在三階的左胯上耗穩八拍。

教 師 輔 助 從旁輔助學生調整間隔距離，並保護起頂者，防止起頂過門撞擊前位同學。

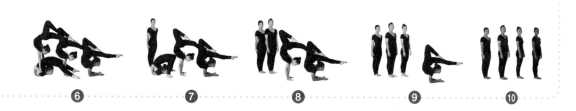

❻ ❼ ❽ ❾ ❿

四、四人拉腰圖騰

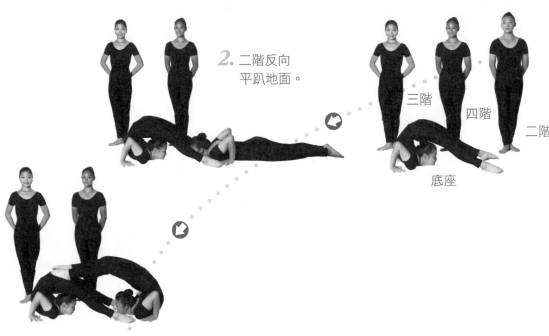

1. 底座平趴地面，
 手掌撐地，
 單腳上蹬後，
 雙腳往前伸直踩地面。

2. 二階反向
 平趴地面。

三階　四階　二階

底座

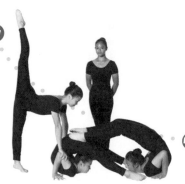

3. 二階單腳上蹬後，
 雙腳往前伸直，
 輕踩底座大胯。

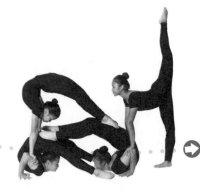

4. 三階雙手緊抓底座手臂，
 右腳往後上方抬起。

5. 三階單腳上蹬後，雙腳往前伸直，
 輕踩二階大胯。四階雙手緊抓二
 階手臂，右腳往後上方抬起。

連續動作

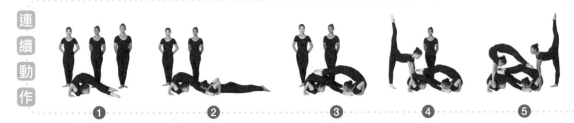

① ② ③ ④ ⑤

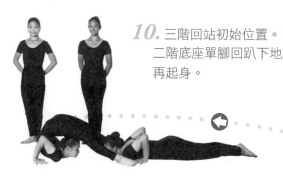

10. 三階回站初始位置。
二階底座單腳回趴下地
再起身。

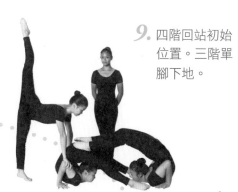

9. 四階回站初始
位置。三階單
腳下地。

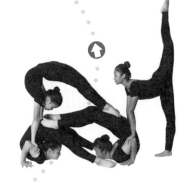

8. 動作結束，
四階單腳下地。

7. 四人同時單腳離胯呈弓箭頂，
變化造型耗穩八拍。

6. 四階單腳上蹬後，雙腳往前伸直，
輕踩三階大胯，耗穩八拍。

教 師 輔 助 輔導同學可以層層相護，從旁協助保護學生安全上下。

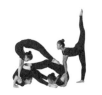
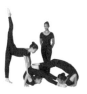

⑥ ⑦ ⑧ ⑨ ⑩

五、翔雁造型

1. 就定位後，底座向前蹲姿亮相，二階丁字步踮起亮相，三、四階站在主管上亮相。

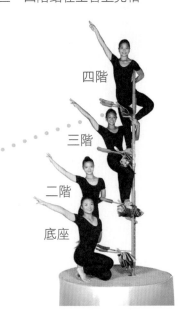

四階

三階

二階

底座

2. 三階在底座與二階背上站穩，三階背部呈平撐住，四階以雙膝跪姿穩住在三階背部上。

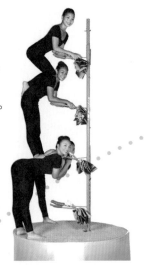

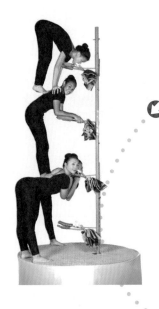

3. 四階雙手按住三階雙肩上，口咬住門子以分腿吊頂方式起頂，之後雙膝夾住在主管上。

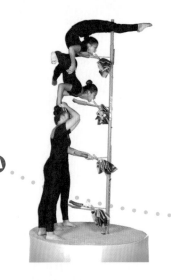

4. 四階完成起頂動作後，三階雙手招住底座、二階頭部，腳站穩在底座與二階肩上。四階雙手扶助三階的腰部，三階口咬住門子以分腿吊頂方式起頂，雙膝夾住在主管上。

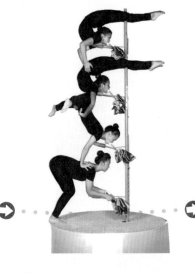

5. 三階完成起頂動作時，二階雙手按住底座雙肩上，三階雙手扶助二階的腰部，二階口咬住門子以分腿吊頂方式起頂，雙膝夾住在主管上。

9. 各階雙手轉動小毯，耗穩八拍。

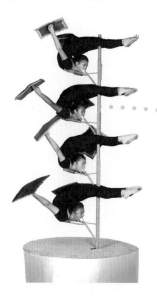

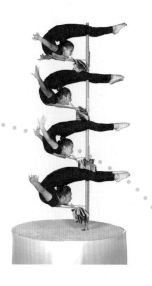

8. 各階都完成牙叨起頂後放手，雙手準備接拿小毯。

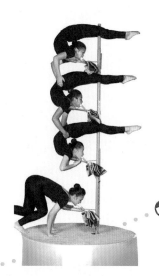

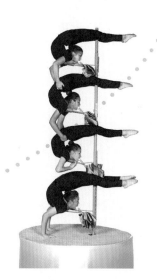

7. 底座分腿吊頂方式起頂，雙膝夾住在主管上。

6. 二階完成起頂動作時，雙手抓住咬叨支架次管。底座口咬住門子。

教 師 輔 助 輔導同學可以層層相護，並從旁保護學生安全上下。

連 續 動 作

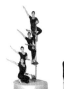
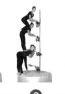
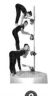

❶ ❷ ❸ ❹ ❺ ❻ ❼ ❽ ❾

7 道具研發與創新製作

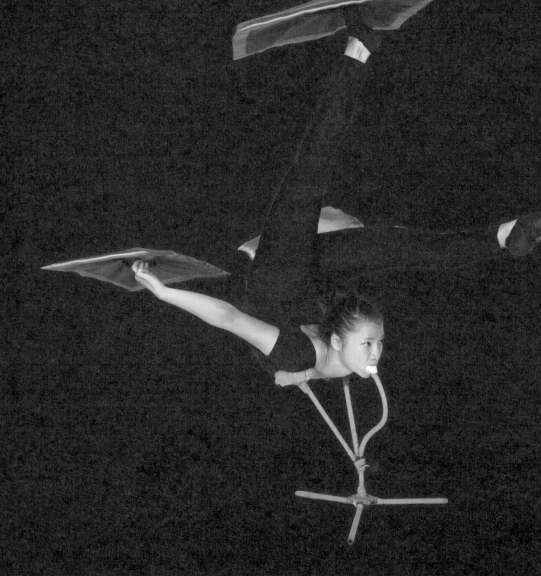

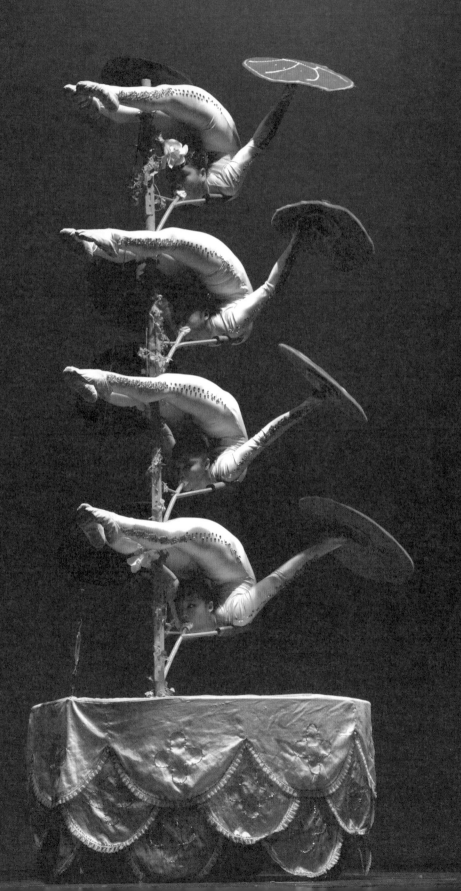

第七章　道具研發與創新製作

　　時代在改變，人們的生活節奏、思維方式與欣賞節目的審美觀也跟著與時俱進，過往單一色調的傳統表演模式已經無法吸引觀眾買票進劇場看表演。要如何打造一場完美的雜技表演藝術，觀眾不只是欣賞驚、奇、險、美而已，還包括增強技藝藝術效果的音樂、舞蹈、服裝、道具、影像、燈光與舞台設備⋯⋯等等，重點在觀眾的審美是需求點，它迫使雜技節目在創作和編排各方面都需逐步地多元化發展。

　　雜技軟功道具研發與製作，是臺灣民俗技藝中相當重要的一環，尤其在延續這一塊面。延續的過程須保有原有的技巧並創新，這是相當困難的一部分。

第一節　咬叼與支架

　　早期軟功「咬叼」道具多以一體成形較多，而製作的方式也很簡單，依照表演者咬合的齒型來製作，並非可以拆解（如附件圖1）。從陳鳳廷口述得知，要符合練習此項技藝的表演者，選材條件需特別嚴謹，表演者的牙齒基本咬合要緊密不可有缺陷，如口內牙齒有缺陷，將造成練習上的傷害。因此在訓練初期時，以牙齒咬住咬叼器具為重點，當咬合的力量可支撐身軀離開地面維持三至五分鐘，才算完成咬叼基本訓練。之後再和腰、腿、頂結合，最終達到力與美的境界。

　　道具革新，使表演者練習時，在技巧上的提升與道具上的使用能夠同步進行，並儘量減少運動傷害。雜技道具不是表演者隨意擺弄、被動的附屬物品，它具有像工具一樣被適用的屬性，同時也有反作用於主體的功能（吳克明，1992）。因此，在雜技節目創作實踐中，要對道具革新給予必要的重視，使表演者和其使用的道具在雜技表演藝術創作中進行科學地結合和實證分析探討，期更能提高雜技節目的發展水平。

　　所謂「外行人看熱鬧，內行人看門道」，談道具的創作，首先要懂得雜技表演藝術的特質，二來要能掌握電器機械的使用與控制原理，三則是需要懂得力學原理並具備專業知能，第四是要了解人體結構學和運動解剖學（周文明，2012）。目前臺灣如要尋找一位懂得製作雜技道具的師傅可說是寥寥無幾；在大陸製作道具部分是每團每校皆有，並由專業人士進行道具研發與製作。2013年民俗技藝學系邀請武漢雜技團

湯柏林[1]來校傳授技藝期間，筆者有幸與其共同研發，並製作雜技軟功咬叼道具 SOP 流程，包括紙上素描，提昇技巧難度的研判、器材質量的挑選與製作、實際操作與實證分析。

一、 紙上素描與提昇技巧難度的研判

雜技在開發新節目時，於道具研發方面上有它一套的作業流程，首先需以簡單素描表現道具的使用目的，這種操作式的定義可以用來作為道具研發製作前局部草稿圖的構想，從物體形象、空間、比例、構圖的線條中，試探技巧難度提昇的尺度並評估其可行性，以做為增加技巧發揮的深度與廣度，來達到推動道具改革與節目創新的雙重目的。湯柏林曾說過：「製作雜技道具前的構圖素描，要先了解表演者的技巧程度，千萬不可把表演者當成實驗品。」（如附件圖 2）。

雜技藝術，主要呈現的是表演者如何駕馭道具的能力與智慧，因此開發者須依據準確的草稿比例圖實施製作，並透過道具的研發，促動雜技高難度動作的開發。再創編新節目的過程中，道具與新的技巧是密不可分的。表演者和道具的關係是人與勞動工具的關係，二者既對立又統一於整個雜技藝術生產過程中，設計道具的科學性與準確度，二者相互結合，缺一不可。《雜技藝術論》的吳克明曾說過：「雜技道具是物化的藝術勞動，是一種潛在的藝術生產力。改進提高雜技道具的設計和製作水平，是促進雜技藝術發展的一個重要因素。」由於它重在描繪的過程，因此，有各種實驗性的試探，所以素描表現的內容與形式，也是多樣而豐富並顧及提昇難度可行性的一門藝術。

二、 器材質量的挑選與製作

現今的雜技表演以挑戰人體極限的技巧為主，並配合著燈光、佈景、服裝、道具與音響設備……等，成為一門綜合的表演藝術，引入高科技技術，拓展了雜技發展的無限可能，為觀眾帶來前所未有的視覺饗宴。早期軟功咬叼道具，都是採用前人所遺留的道具，重複使用直到損壞為止，這個方法對之後表演者而言，不但是相當危險，

1 　湯柏林老師，武漢市政府「文藝界專家」，武漢雜技團退休教師，教學專項「跳板飛人」、「蹦床蹬人」，此兩項參加中國雜技節均獲金獎。

也可能在練習時對表演者造成相當嚴重的運動傷害。但若要再製新道具，往往在設計與修改道具的過程中花費許多時間，等到道具製作完成時，表演者因種種因素而無法使用，錯失表演的最佳時機。

道具的改變，可使表演者在技巧難度上提升，如練一項具備難度的高超技藝，所需的時間少說要數把個月，甚至一兩年時間才能成功。如今有道具輔助，能減少數月的練習時間，提早達到原有的進度，更由於道具的加入，相對地提高了表演者練習的動機。現今製作雜技道具的師傅，運用人體力學、解剖學，量身打造個人專用的咬叼器具，無論是力點、支撐點的高低設計，全是量身打造，道具做好馬上試用，如遇角度不對時師傅在旁可立即調整修正。

以軟功專屬咬叼道具來說，打造道具前首要看準表演者的基礎在哪，例如：先測量每個人下腰後的角度，將其劃下來，再預估並擬定難度的提升尺度，依每人的身形製作，例如身高、體重、上半身、下半生的距離、兩肩的寬度、跪姿間與地面的距離（如附件圖3），趴頭頭與臀部的距離等（如附件圖4），千萬不可以用大約或大概的方式做道具。其次咬叼的角度（如附件圖5），膝蓋與咬叼距離（如附件圖6），手臂與支撐他人肩膀的寬度與距離等，都要細部量測。軟功專屬咬叼道具個人分析表如下：

表 1 軟功專屬咬叼道具個人分析

柔術道具階層	表演者	身高	體重	上半身	下半身	兩肩寬度	跪姿與地面距離	趴頭的頭部位置與臀部距離	咬叼與器材角度	腰與膝蓋的角度
第五層	林○伶	155	42	40.2	90	38.6	15	5.5	20	50
第四層	倪○瀅	155	46	35.5	84.5	40.4	14.7	4.8	20	45
第三層	李　○	156	50	43	95	47.9	15.5	6	20	50
第二層	陳○彤	156	48	42.1	90	47.9	16	5.4	18	50
第一層	張○玥	160	55	41.5	97	41	17	6.5	18	45

湯柏林曾說：「一定要有計劃性的去做，要以精準的測量數據，且能發揮道具來多方考量。要適應表演者，而非表演者適應道具，依據表演者的特點去製作，千萬不要把表演者當實驗品。」（如附件圖7）。咬叼道具也有它的使用年限，例如：塑膠類時間一久，材質很快就不能用了。木製皮草製品，在臺灣海島型氣候的潮濕環境下，

很快就會腐蝕發霉。鋼鐵類又分幾種：一種是不銹鋼，一種是鋁合金或是一般的鐵，這些就較不易損壞，無論道具種類的好壞，教師與表演者須定時檢查維修。

開發咬叼道具時有四個關鍵缺一不可，一是製作道具的師傅，二是表演者，三是訓練的教師，四是儀器的操作與實踐，需要表演者進行不斷的測試、修正、再測試才能執行製作。當然器材的挑選也要慎選，主管以無縫鋼管為主，因此管的硬度需夠（載負較重的管子，厚度約 0.5 公分）；次管以普通鐵管為主（載負較輕的管子，厚度約 0.3 公分），功能在輔助使用。製作軟功咬叼道具的步驟可歸納為以下幾點：

1. 先測量表演者牙齒寬度。（以複印紙拓印牙齒咬合的深度，測量完剪下每個人的大小深淺形狀，貼在薄鐵片上。接著切割三分鐵管約 1 5 公分，直立切割 4 等分成丫字狀，再拿 6 公分薄鐵片（為何要用 6 公分薄鐵片？因為鐵器放置口中，學生必須還能呼吸，所以不能太厚）放至丫中間，左右夾住焊接成每個人的牙叼大小，剩餘部分切除，完成後以有厚度的布料包覆咬叼。（如附件圖 8、圖 9、圖 10、圖 11）

2. 主管的長短要依照每人趴頭時膝蓋與地面的距離，並做記號記取每個人咬叼至膝蓋之間的高度。（如附件圖 12）

3. 副管依每人咬叼的高度，燒焊至鐵管上，將咬叼套入主鐵管上，讓表演者試一試原測量的角度，如角度不對就即時修正。（如附件圖 13）

4. 胸與肩之間加入左右長 20 公分、寬 4 公分的薄鐵片，除了咬叼咬力外，也讓力量分散到肩膀上。（如附件圖 14-A）

5. 主管中間焊接一支長 20 公分、寬 0.5 公分的空中管，作用在表演者做動作時，膝蓋需夾住主管，協助分散力量。（如附件圖 14-B）

6. 保險鋼絲從最上層套住往下固定，使整體更加堅固。在訓練時，三層以上都要使用保險繩索，保護學生安全。（如附件圖 14-C）

7. 軟功道具可拆解，主管第三層以上可拆卸。（如附件圖 15）

除了咬叼道具外，主管道具是第二個可以協助表演者支撐身體的道具，它是從咬叼道具延伸出來支撐雙肩的支架，來協助分擔頸部以上壓力，所以咬叼與主管的距離就變得相當重要。咬叼與主管的距離與表演者的肩頸距離有關，攸關表演動作的順利

進行，故精準量測就顯得相當重要。利用科研方法對表演者與道具間做詳細量測，還可發展出穩定並可套用於所有表演者的主管道具。

　　目前製作的道具，使得軟功在技術的發展上遭逢瓶頸，如要在技術表演上更加精進，除了保有基礎的訓練外，最簡捷的做法就從道具著手，讓表演者在「門子」[2]方面有所提升，如此可以提高練習的動機，練功的強度也跟著增加。由此可見，道具的巧妙設計和靈活運用，能使表演者表演生命更加延續，表演成果更加豐富與多元。

三、實際操作與分析

　　頂的訓練在軟功造型中是非常重要的，其中直腰頂、塌腰頂及單手頂的穩定訓練尤其重要。當表演者已具備造型技巧後，教師可指導表演者在道具上做靈活創作，使造型達到整體畫面柔美的效果，個人技巧、雙人技巧、三人技巧、四人技巧等逐級而上（如附件圖 16、圖 17、圖 18、圖 19），這是翔雁造型成型的流程。此外，教師及表演者都應了解如何去擴張各關節的伸展度與訓練時的強度。從人員的選材經驗得知，先天條件優者能使技巧快速提昇，再加上後天的訓練就能造就出技藝超群的雜技演員。

　　雜技軟功教學訓練，最終的目的是讓表演者能安全地獨立完成所有的技巧，並在舞台上完美的展現。教師需時時教導表演者安全意識與養成習慣，種種的保護與幫助有助於教學訓練目標順利的完成。要確保安全則需演出或訓練前檢查自身所用的道具，暖身運動做不充分時，勿演練任何技巧；練習難度技巧時，沒有教師的指導或保護，表演者不做任何動作；身心疲勞不勉強練習（王文生，2008）。為了確保雜技道具使用的安全性，在訓練或演出前表演者需對道具與保險繩索進行詳細的檢查，並做定期的檢查和維修；課前應仔細檢查道具的穩固性與完整性，如出現各種器材損壞應即時報修。督促表演者能夠儘快掌握道具的安全性，除前述平時對雜技道具做定期的維護保養外，並能形成規範的制度，這樣就能降低不必要的傷害。因此，無論是雜技教師、表演者都要學習並具備保護自己與他人的基本能力。

2　門子：雜技術語，能讓表演者輕鬆地達成高超技巧的裝置。

四、動作分析與即時回饋

在進行器材設計時，詹文祥[3]協助分析表演者對即將進行的動作需有一定程度的了解（肢段、動作角度……等），所以量測表演者基本身體組成是很重要的。除了人工方式測量外，也利用科研的方式（攝影分析方法）讓測量數據更加客觀，減少人為上的判定誤差。利用高速攝影機（JVC HD Everio GZ-HM860, 300Hz）與 Silicon coach pro 7 進行即時動作回饋。軟功是身體控制很精細的動作，高速攝影能了解學生動作的細微改變，據以進行即時動作回饋系統，可以立即知道表演者在主管上的表現，修正表演者依靠道具的角度（如附件圖 20、圖 21）。雜技在人體動作上要求甚多，教師的描述往往無法解決執行者的動作表現，需以客觀的角度去呈現，教與學雙方在溝通上才會有最佳的依據。

以上攝影分析除了側面拍攝軟功動作外，正面動作也是我們所關注的。在表演過程中，依靠雙肩支撐起全身重量，雙腳會翻屈至頭頂上方，雙手與雙腳也會執行其他動作，此時雙肩與咬叼道具的位置就會影響到表演者的動作穩定度。同時儀器也能加入生理訊號擷取系統與力量量測擷取系統，因為軟功動作除了四人表演外，還有一人甚至多人的表演型態，不同型態時最底下支撐者對於力量的呈現不同，希望藉由生理訊號擷取系統與力量量測擷取系統去了解支撐點（咬叼處與雙肩）與主管的距離角度，以便了解在何種情況上可達到最省力的模式，並擁有最佳的動作表現。依據量測到的數值（距離、寬度、動作角度），請師傅打造出個人專屬的軟功道具。除咬叼道具外，主管增加可以活動的結構來調整雙肩距離，以便日後依表演者雙肩的實況來進行調整。

第二節　輔助器材──瑜珈磚

瑜珈磚是為了增加運動時離地的高度所準備的相關設備，一般來說，其規格以三吋、六吋、九吋為主。瑜珈磚它能幫助學生完成部分動作，增加練習的效率，以提高動作的挑戰性，讓瑜珈的效果更加顯著。環保材質瑜珈磚，無毒材質，無對人體有

3　國立臺灣戲曲學院民俗技藝學系力學研究教師。

害的重金屬，最舒適的硬度 30 度，既容易手握，更有緩衝與支撐，瑜珈伸展時不易滑動與偏移，讓學生更加流暢與專注，絕佳的吸震，保護手腕及減少地面產生的沖擊，有了保護的器材，使學生信心增強，可大膽嘗試高難度動作。

第三節　道具檢查及維護

　　道具的檢查與擦拭，無論是在表演前或是練習前，這項準備工作是不可或缺的，檢查範圍包括：桌面、支架、各項輔助道具的表面漆與細部配件是否龜裂破損。一旦察覺到有破損與掉漆的情況，應禁止練習。原因在於如繼續使用，學生容易造成傷害。為何要如此詳細規範與要求？因為一旦沒有好好的保養與照護，損壞情況就會更加嚴重。

結　語

　　雜技軟功器材的製作需要理論根據與實驗測試，因此執筆者認為，紙上素描與表演者選材、教師訓練表演者、生物力學結合器材、器材質量選取與製作、實際操作動作分析與即時回饋等，每一環節皆非常重要。綜合以上，教師必須了解表演者的基本能力、身體素質、技巧程度……等；表演者必須清楚了解自己進行軟功動作時，身體給予的回饋；生物力學研判人才必須了解表演者在道具上進行動作時，身體各部位角度、力量負荷、關節受力……等，來進行器材設計，呈現出保護表演者的訴求，賦予目前可以進行的最大表現程度，給予最好的訓練，依據表現修改道具設計；再來是整理及建構出專業表演道具的維護標準作業程序、明白道具使用方面之最佳方式及最大負重標準等；最後則是能夠建立出不同表演人員（體重、身高、性別、距離、寬度、動作角度）在使用專業道具時，所需要的施力點、支點與抗力點，以達到最佳理論基礎。綜觀上述便知，道具的創新關鍵不只是一個靈感動力，而是需要師傅、教師、表演者、儀器操作者與實踐結果的統合才能完成。

　　雜技是一項綜合藝術，能選出十全十美條件的表演者極少，只要對日後的發展沒有致命的弱點，基本上表演者中上條件即可培訓。關鍵還是讓學習者透過學習而改善其具備之素質條件，這是教師責無旁貸的責任。教師能正確了解表演者的特性，取長補短加以訓練，便能塑造出優秀的雜技人才。

參考文獻

一、書籍

王文生（2008）。雜技教程。北京市：新華出版社。

吳克明（1992）。雜技藝術論。貴州：貴州人民出版社。

李曉蕾、程育君、張文美（2012）。身體的積木——疊疊樂。臺北市：國立臺灣戲曲學院出版。

曾凡輝、王路德、邢文華（1992）。運動員科學選材。北京市：人民體育出版社。

謝文寬、謝瓊渝（2000）。適應體育教材與教具。臺北市：國立臺灣大學體育研究與發展中心。

二、期刊論文

吳穎穎（2014）。淺談雜技腰腿頂的三要素。雜技與魔術，第 1 期，頁 52 ～ 53。

周文明（2012）。雜技魔術道具創新與節目發展。雜技與魔術，第 6 期，頁 52 ～ 53。

張文美（2013）。兩岸雜技柔術（軟功）訓練方式探討比較——以臺灣戲曲學院、 北京市雜技學校為例。戲曲國際學術研討會論文集。頁 131。

三、教師訪談

執筆者於 2014 年 9 月 25 日上午 10 時 00 分訪談陳鳳廷教師，於國立臺灣戲曲學院（嘯雲樓）民俗技藝學系辦公室。

執筆者於 2014 年 9 月 26 日上午 11 時 00 分訪問湯柏林教師，於國立臺灣戲曲學院（內湖校區）中興堂後台。

執筆者於 2015 年 6 月 10 日上午 10 時 30 分訪問詹文祥教師，於國立臺灣戲曲學院（嘯雲樓）民俗技藝學系辦公室。

第七章、道具研發與創新製作

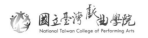
附 件

圖 1 一體成形咬叼道具

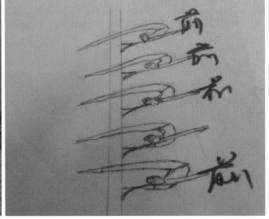

圖 2 紙上素描咬叼道具五層　繪圖：湯柏林

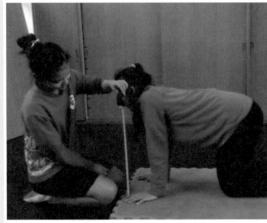

圖 3 跪姿與地面距離

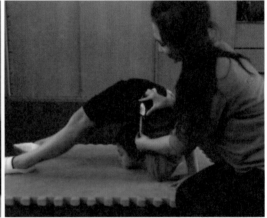

圖 4 趴頭的頭部位與臀部距離

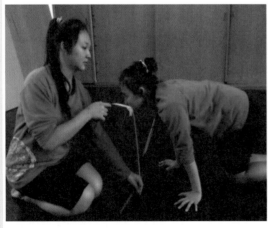

圖 5 咬叼與器材角度

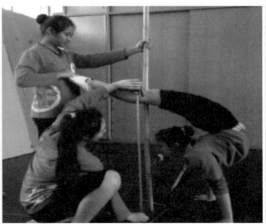

圖 6 膝蓋與咬叼的距離

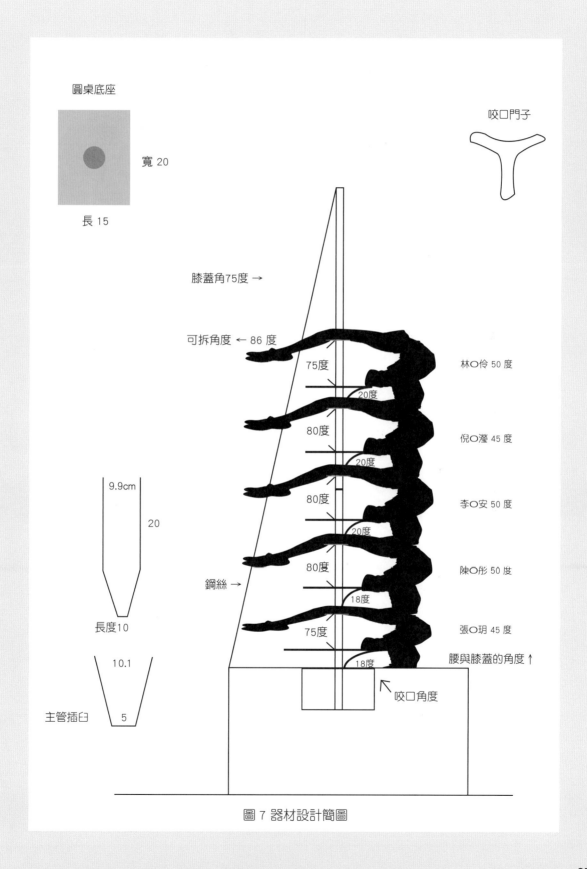

圖 7 器材設計簡圖

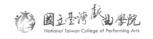
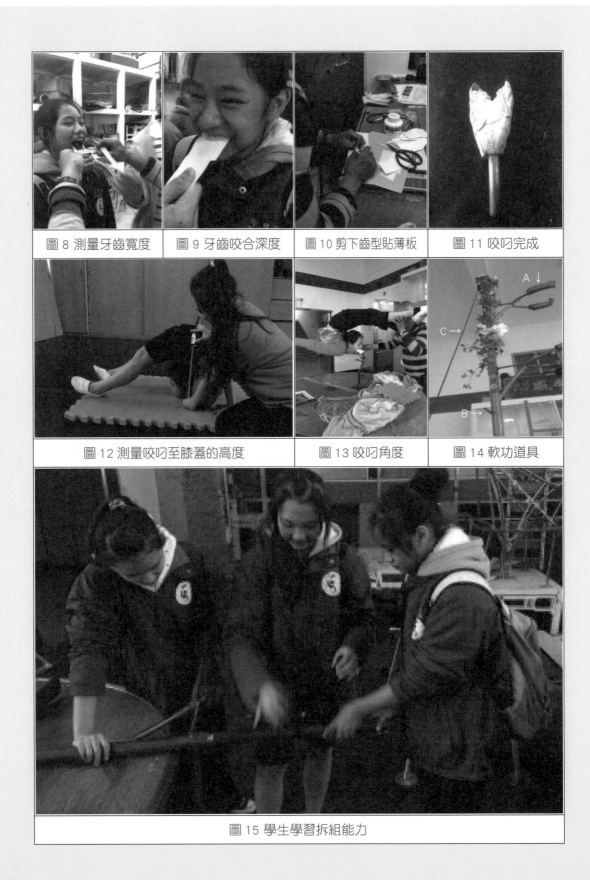

| 圖 8 測量牙齒寬度 | 圖 9 牙齒咬合深度 | 圖 10 剪下齒型貼薄板 | 圖 11 咬叼完成 |

| 圖 12 測量咬叼至膝蓋的高度 | 圖 13 咬叼角度 | 圖 14 軟功道具 |

圖 15 學生學習拆組能力

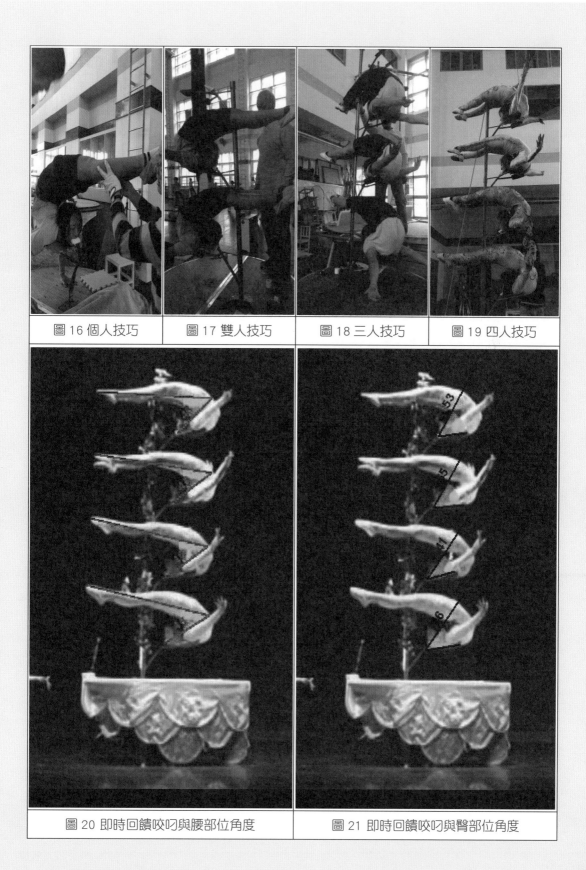

| 圖 16 個人技巧 | 圖 17 雙人技巧 | 圖 18 三人技巧 | 圖 19 四人技巧 |

| 圖 20 即時回饋咬叼與腰部位角度 | 圖 21 即時回饋咬叼與臀部位角度 |

軟功運動傷害與防護

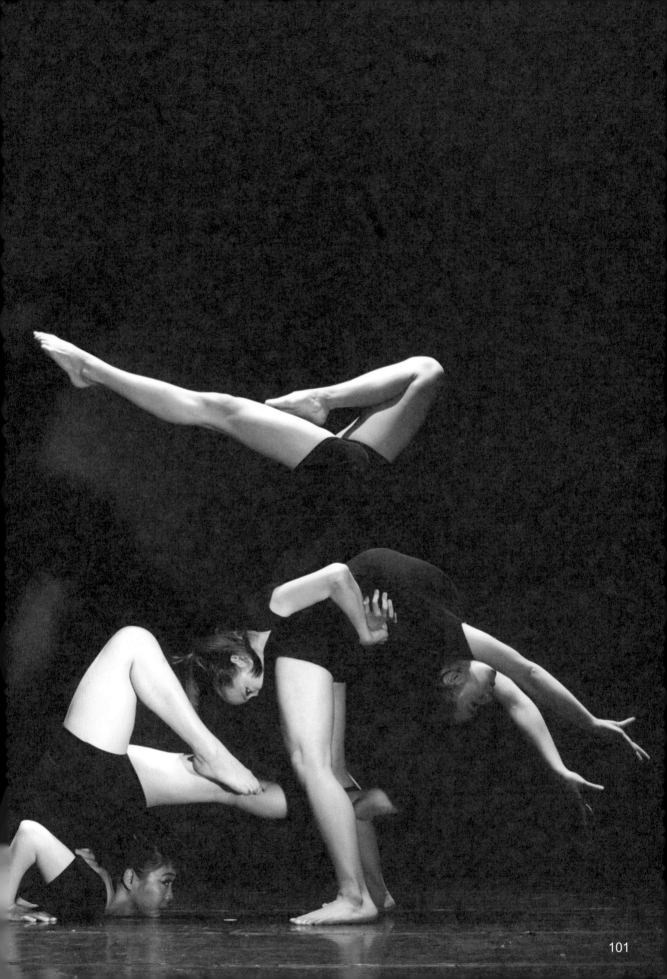

第八章 軟功運動傷害與防護

　　從雜技教學訓練的角度來看，技術愈往高難度發展，其潛在的危險性愈大。但不能因此望而生畏，要面對問題所在，極思解決之道。目的無他，只為增強防範措施，降低傷害率，甚至達到零傷害，以提高學生對危機的認知和教師對教學績效的追求。

　　執筆者在獲知此教材的撰寫資訊後，在腦海裡出現的實務教學經驗中，有關軟功教學的現況及問題，有三個方向（老師壓法、選材及運動傷害）可進行探討：

一、老師壓法是指利用外來力量進行的柔軟訓練法；

二、選材部分由本教材第三章專章介紹；

三、軟功傷害與防護，是本章介紹的重點。

　　經過相關文獻分析，發現臺灣有關雜技軟功的研究資訊少之又少，因此，本章內容大部分從柔軟訓練、韻律體操及運動傷害等方面進行介紹，再佐以臺灣已有的相關資訊而成。

第一節　柔軟訓練方法之相關研究

一、柔軟的定義

　　柔軟 flexibility ──字源自拉丁文的 flectere 或 flexibilis ，亦有「彎曲」之意，柔軟即指任何可以屈伸、彎曲、扭轉而不破壞正確姿勢的能力。係由關節的可動性與牽動該關節肌纖維的伸縮性決定其能力。換言之，即關節、肌肉、韌帶之運用所產生之關節可動性（陳定雄，1989、1990、1991、1993；陳定雄、曾媚美、謝志君，2000）。先天的關節可動性小，肌肉萎縮時柔軟性即小，但是可由柔軟體操或運動等後天的訓練提高柔軟，可保障工作的效率、動作的確實性、防止意外，並降低受傷機會至最小限度，是一項極重要的體能。（教育部體育大辭典編訂委員會，1984）。

二、柔軟的重要

軟功動作的良窳和柔軟度高度相關，這是無庸置疑的。柔軟好有助於加大身體動作的幅度，因為肌肉的彈性及關節的靈活性可使運動規範達到最高的標準。由於人體關節、韌帶、肌腱及皮膚等的伸展性能帶來身體曲線的變化，能使人感受到一種柔和、鬆弛、飄逸之美，使動作具有婀娜多姿、舒緩、流暢的韻味（鄺麗，1995）。良好的柔軟是完成高質量動作的保證；反之，缺乏柔軟往往是動作不正確的原因之一。柔軟好還可以減少因關節活動幅度小，肌肉韌帶伸展度和彈性差而造成的傷害事故，達到預防運動損傷的作用，延長運動壽命（王定坤、張白露，1986）。反之，缺乏柔軟常是造成動作不協調的原因之一，甚至妨礙雜技軟功技巧動作的表現和成就。

肩關節和軟功動作息息相關，金諾利主編（1985）報告書提及，肩關節是最難活動開的部位。故在肩關節的柔軟訓練方面，有待加強訓練時間與內容，若肩關節柔軟能有所突破、大幅度增進，將更能幫助演員及學員突破並提昇許多軟功動作技巧的難度。

三、柔軟的種類

柔軟可分為：靜態柔軟（意指關節的活動範圍，常被稱為柔軟度）以及動態柔軟（意指關節對動作的抵抗或阻力，常被稱為柔軟性）。

柔軟在訓練學裡又可分為一般柔軟和專項柔軟兩類。一般柔軟與運動或比賽的特殊需求無關，但在訓練中有助於運動員訓練執行，而專項柔軟則是一種專項運動或特定關節的柔軟（林正常、蔡崇濱、劉立宇、林政東、吳忠芳編譯，2001）。

（一）依性質而言，可區分為：

1. **特殊柔軟**：依專項運動所特定之競技體適能要素。
2. **主要柔軟**：為一關節由於肌肉的收縮所造成其活動範圍的大小。
3. **被動柔軟**：為肌肉放鬆時，部分身體由另一人使其移動，而造成一關節活動範圍的大小。

（二）依測驗項目而言，可區分為：

1. **體前彎**：分坐姿與立姿。

2. **體後彎**：即橋形撐。

3. **體側彎**：分臥姿與立姿。

4. **左轉體**：分臥姿與立姿。

5. **右轉體**：分臥姿與立姿。

6. **左右劈腿坐。**

7. **劈腿坐體前彎。**

8. **肩關節繞轉。**

9. **俯臥撐仰體。**

10. **俯臥撐肩關節上舉。**

11. **腕關節伸展。**

12. **踝關節伸展。**

另外，也可從各國柔軟檢測項目，瞭解一般梗概。各國體能檢測有關柔軟項目簡介（行政院體育委員會，1998）：

1. **美國體能檢測項目**：美國健康、體育、休閒協會（AAHPER）：

 （1）1980 年，健康體能測驗：坐姿體前彎。

 （2）1988 年，Physicaltest 最佳體能檢測：坐姿體前彎。

2. **日本民間機構訂定健康體能檢測之項目：**

 （1）YAGAMY 公司推行體能檢測車：十四項中，坐姿體前彎為其中之一。

 （2）森永製藥株式會社健康事業部之體能手冊說明其檢測內容：柔軟部分——測驗立姿體前屈及俯臥上體後仰。其主要目的在減緩缺乏運動的慢性疾病。

3. **紐西蘭體能檢測項目**：紐西蘭教育當局於1986年調查了紐西蘭學生（6～14歲）之體能，其體能檢測項目主要是以健康體能為主，其中柔軟項目：坐姿體前彎。

4. 中華民國體能檢測項目（以學童為對象）：

（1）身體質量指數 (BMI)：身高與體重測量。

（2）柔軟：坐姿體前彎。

（3）肌力（肌耐力）：仰臥起坐。

（4）瞬發力：立定跳遠。

（5）心肺耐力：800 ／ 1600 公尺跑走。

　　運動素質是體操教學訓練大綱的考核內容，總體能反映出體操運動員選材的要求，其中體前彎和橋形撐是評估體操男女運動員柔軟的指標，說明如下：

1. **體前彎**：體前彎柔軟好，可以幫助運動員高質量地完成各種屈伸動作和變換身體半徑的動作。另外，體前彎好對大幅度動作、高質量、姿態優美地完成體操動作也有重要的意義。體前彎主要是拉長背部和腿部後群的肌肉韌帶。體操選手所要求的體前彎柔軟既要柔又有力量，正如所謂的「柔中帶剛」。

2. **橋形撐**：根據體操運動的特點和要求，女運動員要著重發展肩、胸、腰、髖的柔軟。向後橋形撐要充分挺胸、拉開肩、直腿、頂髖，手儘量靠近腳。這幾個部位的柔軟好，不僅有利於女運動員更快地完成各種高質量體操動作，而且還能充分發揮女運動員特有的形體美，使動作幅度大，優美飄逸，富於表現力。

　　「國立臺灣戲曲學院民俗技藝學系國小部招生考試辦法」、「國小及國中升部評鑑辦法」以及「高職畢業評鑑辦法」，皆以坐姿與立姿體前彎、左右劈腿坐、劈腿坐體前彎及橋形撐等動作來檢測學生的腰部及腿部柔軟度。

四、影響柔軟的因素

（一）**生理因素**：柔軟因各種生理因素及其變化而有所影響。

1. **關節的構造**：國際知名體操教練金諾利（1985）在《競技體操選手培訓計畫報告書》中提到，關節之形狀、類別、結構，甚至韌帶和肌腱的彈性，都會影響柔軟。在身體關節中，肩關節最難活動開。許樹淵（2001）在《運動訓練智略》——書中亦指出，柔軟受關節的骨骼結構、關節周圍體積的大小、韌帶的彈性、

肌肉的體積和關節的可動性等影響。

　　從文獻中可發現關節的構造型態直接影響柔軟的好壞，其中肩關節是最難活動、最難訓練的關節，研究者在從事雜技教學與國際交流的過程中，也深深地感受到肩關節的柔軟度是非常需要努力加強訓練的關節部位。

2. **肌肉的伸展性**：林正常編譯（1975）的《運動教練手冊》中提到，柔軟缺乏，關節的可動領域縮小，肌肉縮短，不能十分伸展，而妨礙到關節的自由活動。俞淑芬與陳在頤（1980）指出，欲增進身體的柔軟，須伸展肌膜和肌腱，並拉長韌帶和其他組織。陳定雄（1990）指出肌力與柔軟係相輔相成，肌力依肌肉之收縮，柔軟則賴肌肉之伸展。作用肌與拮抗肌原本互為依存。因此，肌力與柔軟應同時訓練。劉英傑（1991）在《訓練手冊》中提出，肌力大，柔軟也會較好。

　　透過以上專家學者的論述發現，肌力好將可幫助柔軟的能力表現是不可置疑的事實。此論述可打破傳統刻板印象中，肌力訓練不利柔軟度發展之迷思。

3. **疲勞狀態**：陳定雄、曾媚美與謝志君（2000）同時指出人體疲勞時，柔軟必然不佳。訓練後的疲勞足以減少體前彎達 3.7 公分之多。

　　從訓練經驗中均曾體驗到疲勞使肌肉處於酸痛現象，導致關節活動範圍嚴重受限。透過適當的伸展動作，可改善肌肉痠痛現象，因此，柔軟好有助於疲勞的恢復。

4. **性別**：藍辰聿（1997）研究報告發現女性運動員的柔軟通常較優於男性運動員；且女生各年齡層的柔軟皆比男生各年齡層的柔軟為佳。

　　從研究報告中發現，女性的柔軟在先天就較優於男性，就目前臺灣的雜技軟功演員多數為女性，只有一位男性，由雜技軟功的柔軟訓練有利於女性的表演效果，可凸顯出女性的柔軟與優雅之藝術特質。

5. **年齡**：林正常編譯（1975）的書中說到柔軟在兒童期及少年期較容易培養，因此，柔軟度訓練應在此時期（11 歲～ 14 歲） 實施。邱金松等（1999）之研究結果顯示在 11 歲至 14 歲時，學童的柔軟有逐漸增加的趨勢，但在 14 歲以後開始下滑。

謝燕群（1992）提出，柔軟素質是人類五大運動素質之一，在人體自然生長發育過程中，具有隨年齡增長而不斷變差的特性，所以柔軟素質發展水平的早期預測，就成為雜技軟功演員選材和訓練中一個重要的依據。經遺傳家和運動學家研究發現，柔軟素質具有較大的遺傳性，其遺傳力大小在 0.7 以上。

從文獻中可發現，各種運動素質均具有或多或少的遺傳性，其中柔軟為70.0％，如能在招生選材方面下功夫，將可幫助尋得好的雜技軟功苗子。國立臺灣戲曲學院民俗技藝學系國小部招生考試年齡以 10 歲的小朋友為主，進校開始接受雜技初階基本功訓練課程，符合各學者專家之研究結果——國小階段是柔軟最佳之訓練年齡。

6. **體溫與肌溫**：田麥久（1998）也提到，適宜的肌肉溫度可提高肌肉韌帶的伸展度。陳定雄、曾媚美與謝志君（2000）提出，伸展訓練應在慢跑或體操之類的暖身活動之後實施，因為體溫升高易於伸展，且不易受傷。

國立臺灣戲曲學院民俗技藝學系晨功課程開始之前，會集體做伸展操及跑步 5 ～ 10 分鐘，爾後接續課程之進行，亦符合學者專家之論點。

（二）**心理因素：情緒狀態。**

心情放鬆、愉快時，柔軟較佳；如壓抑著情感，精神憂鬱、緊張時，則柔軟較差（陳定雄，1990）。所以肌肉彈性要素的特性，因中樞神經系統的活動而變化，譬如：比賽時情緒高漲，柔軟性增加（林正常，1978）。

吳佳鴻、楊文財、黃曉晴、黃壁惠（2004）探討臺北市金牌韻律體操選手退出訓練之原因，研究中發現，年輕體操教練的教學方式，讓選手無法適應，間接影響選手繼續參與訓練的熱誠—— M 選手因年輕教練的嚴厲教導及言語刺激，故選擇退出訓練。由此可見，心理因素及情緒狀態會影響到運動選手的意願與抉擇。

（三）環境因素：

1. **時間**：柔軟在一天中的變化相當一致。從上午 10：00 至下午 6：00 之時段，一般機體均能表現出良好的柔軟，可進行強度較大的訓練（林輝雄，1991）。

　　國立臺灣戲曲學院民俗技藝學系雜技術科課程上課時間為上午 8：30 至下午 5：00，符合柔軟最佳訓練時段，可進行強度較大的雜技軟功技巧訓練。

2. **溫度**：人類如果置身於攝氏 10 度之戶外 10 分鐘後，體前彎平均減少 3.6 公分；進入攝氏 40 度的熱水 10 分鐘後，體前彎平均則增加 7.8 公分（陳定雄，1990；陳定雄、曾媚美、謝志君，2000）。林正常（1978）之《運動員與體力》——書中亦提及，柔軟深受環境溫度的影響。溫度上昇，柔軟跟著提高。

　　執筆者自身右大腿後側拉傷經驗，深深感受到環境溫度對柔軟度的影響，當研究者處於溫泉室溫環境中，從事立姿體前彎時雙手可觸地，但回到一般室溫環境中，雙手無法順利觸摸地面，且大腿後側肌肉疼痛到無法忍受。

五、改善柔軟的訓練方法及其作用

　　柔軟是需要靠訓練來提昇的，廖諸易(1970)對於柔軟訓練與培養，其看法認為任何運動首要的條件是基本體能。對於體操運動員的基本要求：第一是培養柔軟，增加各部關節、背部脊柱的靈活以及身體的靈敏；第二是培養肌肉具備大的伸縮性，並富於彈性與耐久性；第三是神經的敏銳與動作的輕快，即培養富於巧緻性的身體機能。其中應把柔軟視為第一條件，將其置於準備運動或實施其他強化運動中，這是對身體所賦予的基本訓練，特別要留意的是在動作練習過程中需反覆演練。

　　如要達到增進柔軟的訓練效果，就需要有計畫性的做伸展運動，這方面林正常（1978）、李誠志（1994）、吳就君等（2002）書中均有提及，這裡參考吳本介紹下列 3 種方法：

1. **彈振式伸展法**（Ballistic Stretching）：

　　此種伸展法亦可稱為動態式伸展法（Dynamic Stretching），係以反覆振動的方式瞬間拉伸肌肉以達到伸展目的之方法，即運動員運用本身的運動力或他人的力道，以快速而彈振的活動方式產生力道，來增強關節旁的伸展肌和結締

組織（膠原質）。在操作上為了提高肌肉的伸展，必須借「力」的拉伸作用，在動作上又可分為兩種：

（1）主動的彈振伸展法

（2）被動的彈振伸展法

其缺點為：此種方法，因瞬間用力拉長肌肉，容易誘發強而有力的反射性收縮，如施力無法妥善的控制，可能因過度的延展肌肉而造成肌肉纖維傷害，並使韌帶過度伸展，導致關節鬆動，提高關節扭傷的危險性。所以，力道的控制是相當重要的。

2.靜態式伸展法（Static Stretching）：

此種伸展方法肇因於 1970 年代左右從彈振式伸展法檢討而來，又稱緩慢式伸展法，即以自然放鬆與配合呼吸的方式，緩慢而持續的伸展，將肌肉逐漸伸展至較大的活動範圍。維持一個動作姿勢約 10 秒到 30 秒，或更久的時間。依力量的來源，又可分為兩種：

（1）主動的靜態伸展法：

即自我伸展法（Self Stretching），此種方法由自己獨立實施，可藉著肌肉拮抗、上肢協助、體重以及利用器材的方式進行。

（2）被動的靜態伸展法：

即夥伴協助伸展法（Partner Stretching），此種伸展方法係藉由夥伴（如防護員、教練、選手等）的協助來實施。其伸展性比自我伸展法更強，唯實施伸展動作時，伸展者與協助者動作的時間須協調一致，才能獲得較佳的效果。

執筆者於大學期間，到大陸廣州體育工作隊參加競技武術專長訓練。在競技武術訓練的熱身課程中，有導入雙人伸展操之動作組合，類似於夥伴協助伸展，一樣藉由夥伴（選手）的協助來實施，自身被伸展的經驗感受與上述文獻結果相符（其伸展性比自我伸展更強）。

靜態式伸展法較彈振式伸展法普遍，為伸展運動的主流。一般人所稱的伸展運動大都係指靜態式伸展法而言。其優點為：肌肉被伸展的過

程較放鬆，因而增加延展程度，不致於造成因肌肉及韌帶過度伸展所引起的疼痛和傷害。

3. **本體神經肌促進伸展法**（Proprioceptive Neuromuscular Facilitation，P. N . F）：

（1）意義：

P.N.F 又稱為混合法或收縮放鬆法（許樹淵，2001），也可譯為本體神經肌促進術，P. N . F 係於 1940 年代末，由 Kabat、Knott 及 Voss 三人研發作為中風患者復健的物理療法（清源伸彥、小關博久、栗山節郎，1998）；後來逐漸發展為非病理性用途，然後才用在伸展運動上。

使用在伸展肌肉的 P.N.F，包括慢反握法（Slow-reversalhold）、收縮放鬆法（Contrast-relax）及握住放鬆技巧（Hold-relax）。這些都包括收縮和放鬆作用肌和拮抗肌，所有 P.N.F 法皆包括 10 秒推的部分和 10 秒放鬆的部分（林正常，1993）。即身體主動伸展至最大可動處，以最大等長收縮之方式，抵抗隊友之壓、推或拉力，然後再主動增大可動範圍，等長收縮之時間以 4 ～ 6 秒為宜（陳定雄、曾媚美、謝志君，2000）。也就是由他人協助緩慢地進行施力阻抗之方法，藉著增加動作範圍、增加姿勢，並固定時間來達成超載原則（林正常等譯，2002）。

（2）功能：

P.N.F 法係將欲伸展的肌肉先行收縮，然後改作拮抗肌的收縮，來將欲伸展之肌肉拉長。此法亦為一種修正式的靜態性伸展法，常被用於改進肌肉關節僵硬及傷後的復健，效果良好。剛開始實施時，必須量力而為，慢慢培養相互施力的默契（行政院體育委員會，1998）。

（3）優點：

先以等長方式收縮，待伸展肌肉群放鬆，是個幫助肌肉放鬆且能增強柔軟的有效方法（林正常等譯，2002）。P.N.F 法可以在伸展過程中大幅提高關節活動幅度，又不易導致肌肉酸痛或損傷，P.N.F 法可伸展全身各部肌肉，愈來愈多的人選擇 P.N.F 法來改善肌肉、關節的柔軟。

（4）缺點：需要同伴的幫助（鐘瓊珠，2001）。

（5）實施方法與步驟：

P.N.F 法包括固定 —— 鬆弛法、收縮 —— 鬆弛法、緩慢 —— 逆向 —— 固定 —— 鬆弛法等三種，這三種方法都含有作用肌與拮抗肌交替收縮和放鬆的過程。

甲、固定 —— 鬆弛法（Hold-Relax）：

步驟：

（甲）先由同伴幫助舉起身體部位，使彎曲關節至緊繃感停 10 秒（被動性伸展）。

（乙）舉起之身體部位作等長收縮對抗協助者之力 3 秒。

（丙）放鬆用力的部位，由同伴協助伸展舉起身體部位持續 10 秒，然後再從這個關節（新的最大角度）再作一次對抗同伴的推力。

此過程至少重複 2 ～ 4 次，如是腿部，則換另一腿，共循環做 3 ～ 5 次。

乙、收縮 —— 鬆弛法（Contraction-Relax）：

步驟：

（甲）先由同伴幫助舉起身體部位，使彎曲關節至緊繃感停 4 ～ 6 秒（被動性伸展）。

（乙）協助者在喊「推」的時候，實施者拮抗協助者之推力，持續 4 ～ 6 秒鐘。

（丙）放鬆舉起之身體部位，由同伴協助伸展身體部位持續 10 秒。

此過程反覆 2 ～ 4 次，如是腿部，則換另一腿，共循環做 3 ～ 5 次。

丙、緩慢 —— 逆向 —— 固定 —— 鬆弛法（Slow-Reversal-Hold-Relax）：

步驟：

（甲）先由同伴幫助舉起身體部位，使彎曲關節至緊繃感停 6 ～ 10 秒（被動性伸展）。

（乙）舉起之身體部位作等長收縮，持續 6 ～ 10 秒。

（丙）放鬆腿後協助者再喊「後退」的時候，做拮抗動作（主動肌收縮），同時協助者再加力幫助伸展舉起之身體部位，此時會比原來的角度加大，然後放鬆所有肌群被動伸展持續 10 秒鐘。

如此過程反覆 2 ～ 3 次，如是腿部，則換另一腿，共循環做 2 ～ 3 次。

從以上文獻發現，三種伸展法均各有其優、缺點，其中 P.N.F 法較廣為各項運動訓練所採用，效果較佳，較不易受傷。在實務的教學經驗中發現，P.N.F 法對於學習者而言，可降低對於拉筋及壓腿的生理疼痛感與心理恐懼感，明顯改善學習者的腿部柔軟度。但缺點為過於耗時，三種伸展法建議搭配學習者之學習階段實施，原則上國小階段先以靜態伸展法，讓學習者逐漸適應柔軟伸展法的強度；國中階段改以 P.N.F 伸展法，讓學習者學習搭配呼吸放鬆及互助伸展的概念；高中階段可以操作強度較大的動態伸展法，學習如何控制適當的「力」來達到最佳的肌肉伸展，教師可以依實情靈活運用。如能在學習者能力範圍內依序實施，對於雜技軟功演員及學員的柔軟能力表現，將助益良多。

早期的導引，除專注於吐納呼吸外，有的人也配合著身體的柔軟運動來進行，是一種把吐納、調息、體操及按摩等動作結合起來的健身術，有如現在的動功（曹鏽，1992）。

國立臺灣戲曲學院民俗技藝學系於民國 101 ～ 103 學年度在晨功課程中，試行瑜珈及太極導引兩種有關於吐納、調息、體操及按摩的課程內容，來改善民俗技藝學系國中部及高中部學生僵硬的肌肉與關節，並學習如何控制身體的核心肌群，加強吐納呼吸，搭配柔軟運動進行練習。

（一）關節活動的動作範圍

關節的運動性依據骨接骨的形狀、韌帶的堅韌、環繞肌肉的大小及張力而定，像滑液性關節的運動則受到柔軟部分的抵制，受到韌帶的張力、肌肉的張力等因素之限制。關節行使的運動，能繞不同軸而實行，繞軸愈多，行使運動的關節活動範圍愈大；繞軸愈少之關節，活動面愈少。

關節隨部位的不同，動作功能就有差異性，肢體關節的運動必須伴隨軀幹關節之

運動而行使改變。肌肉、骨骼和關節所形成的槓桿原理，隨著動作的改變，力點就發生變化。不同槓桿產生不同機械效益，身體部位之改變，先行改變其槓桿類別，以便獲得力學的支持（許樹淵，1984）。

　　人體全身關節動作各有其運動範圍，雜技軟功表演係屬全身性運動，包含各大小關節之活動面，要如何使各關節組織運動而發揮其最大功能，是雜技軟功表演者訓練時值得追求之目標。

（二）柔軟訓練的作用

　　柔軟訓練可以產生以下作用（張宏文，1985、1989；吳賢文，1999；許樹淵，2001）：

1. 降低運動傷害發生的機率：可減少運動時肌肉、肌腱與韌帶等傷害。
2. 加強肌肉的行動力和最小的組織阻力：可增加肌肉的延展性和關節活動範圍。
3. 貢獻行動的保護力：可以預防肌肉緊張與酸痛現象，並幫助恢復疲勞，進而減少訓練對肌肉產生的壓力，達到生理與心理的放鬆效果，促進身心健康的平衡。
4. 肌力與柔軟同時精進，讓人活動靈巧有力有自信，不僅可減少疲勞產生，亦可消除疲勞。
5. 發展良好的柔軟，是學習、掌握運動技能的重要基礎。
6. 改善不良的姿勢。
7. 增進運動表現。

　　執筆者認為柔軟訓練的作用不止可增進演員及學員的技術能力，更可提昇其藝術性表現能力。充分表達人體肢體語言，無形的展現個人氣質與儀態，對於雜技軟功演員及學員而言，柔軟度訓練具備絕對性的影響因素，是「美」的昇華之原動力。

（三）柔軟訓練注意事項

1. 柔軟訓練必須符合「超負荷原則」（卓俊辰，1988），避免超過 10.0％以上，以免受傷。
2. 在柔軟訓練時，所選擇的動作複雜性及難易度應考慮到演員及學員的身體狀況與動作技巧的特殊性，並且應與訓練開始時的準備活動相互配合練習。在訓練

過程中，採漸增動作幅度的方式操作。發展柔軟素質的訓練，一定要注意循序漸進，不可操之過急，一次練習不可過多，以免發生肌肉拉傷或延遲性酸痛（田麥久，1998）。

3. 實施柔軟訓練時應注意呼吸調節（清源伸彥、小關博久、栗山節郎，1998）。在實施伸展運動時，如果憋氣過久，容易產生努責[1]現象而有暈倒之虞。

4. 不得與他人競賽柔軟訓練（清源伸彥、小關博久、栗山節郎，1998）。因柔軟的個別差異甚大，柔軟訓練應依個人的規劃進行，避免造成無謂的運動傷害。

李誠志（1994）在《教練訓練指南》一書中強調，由於柔軟受多種因素的影響，為取得最佳訓練效果，在訓練過程中還應注意：

1. 結合專項特徵，控制好柔軟的發展水準。

2. 柔軟訓練要經常進行，即「持之以恆」。

3. 要做好準備活動和具有適宜的外界溫度。

4. 柔軟練習要與其他素質訓練結合。

5. 柔軟要自小訓練。

六、臺灣民俗技藝界相關的研究資訊——表演者的訓練與成效分析

軟功又稱「柔術」，在民俗技藝中是一種力與美的結合，以肩關節、腰和腿的柔軟度與柔韌性為主要條件，訓練初期先練習腰部力量，包括身體素質、肌耐力、敏捷性、協調性、柔韌性等，因腰部是上下身連接樞紐，如果腰部的力量不夠，就會降低整個節目的品質，影響造形的美感。雜技教學訓練以「因材施教」為原則，並充分考慮不同的對象，設計不同的教材和教具，使表演者在學習及練習過程中，將學習障礙減至最低，並能利用該專項特點之訓練來強化肌群，不至於因為屢次失敗而氣餒，降低其訓練的意願，更能避免浪費許多寶貴的時間。

表演者在學習前一定要先認識自我的身體，有如人體軀幹的骨骼是由頭、顱骨、

1　"Valsava" 現象（努責現象），亦即胸內壓的增加，進而造成血壓的上升。對於一般健康民眾，基本上並無多大影響（若是單次運動的話）；然而對於高血壓、心臟病患者而言，將造成心臟的過度負擔，增加休克的危險性。

胸骨、肋骨和四肢骨等 206 塊骨頭藉由肌肉、韌帶相互聯結所構成。其中脊椎骨有 32～34 塊，一般為 33 塊，包括頸椎 7 塊、胸椎 12 塊、腰椎 5 塊、薦椎 5 塊、尾椎 3～5 塊（以 4 塊最多，要看骨頭鈣化情況而定）、有一條尾神經。椎間板 23 個，神經根 31 對和關節 134 個（謝文寬、謝瓊渝，2000），當表演者對脊柱概念有了初步了解後再進行練習。訓練過程中不宜過於急躁，訓練過頭一定造成運動傷害，最好是以循序漸進方式練習，每天一點一點的分散練習較不易受傷，持續往下紮根，短期內便可看出一些成績。

胸椎和腰椎要按照人體身長的方向逆向反轉。人體後傾時，椎體骨節之間的縫隙要前部拉伸，後部扣緊，使上腰和下腰在長期的訓練中形成反向定勢，並加以訓練，以達常人不能達到的軟度，這樣要求才能在表演中運用自如。從軟度來講，肌肉、脂肪和皮膚都富有彈性，人的肌肉、脂肪和皮膚都是附著在骨骼上，關鍵是支撐人體的關節，其骨質的硬度、關節間的縫隙較小、骨頭的拉深度較小，所以軟功技巧的開度非常難練（吳穎穎，2014）。身體的柔韌性因人而異，學生必須了解自己的身體結構。為了避免運動傷害，平時的有利措施在腰部的保養，若腰部受到傷害，必然影響高深造詣層次的追求，陳鳳廷建議腰部的保養有下列幾點：

（一）上課練習前，要先做好柔軟預備操。

（二）平日起坐臥需注意自己的姿勢，時時保持端正。

（三）練腰時應依進度，以循序漸進方式練習，避免操之過急。

（四）練習完畢應做好「回腰」[2] 恢復活動。

在軟功的身體部分訓練方法，在腰方面基本有拱腰、下腰、甩腰、耗腰、盪腰、扳腰、壓腰；其專項內容有三角頂、臀部坐頭、滾元寶、金雞獨立、雙層至四層元寶、蹬劈叉、劈叉肩上起頂、單腿上起頂、展腰倒立造型、雙層直腿寶塔頂、下腰肘上起頂、單手頂加單扯造型、口杆雙層倒立造型、三道彎拉頂造型……等。在練習過程中，以胸腰、下後腰的能力訓練為主。在胸腰的訓練中，不追求過度後伸而忽略了肩部的外開和頭頸的配合。訓練方法是撐開整個脊柱，使人體呈反方狀，主要是在頭部和頸部中段向後彎屈，其次是在大腰部的五個腰椎。腰的訓練以前旁後多方位涮腰練習為重點，同時增強腹肌、背肌的力量訓練（吳克明，1992）。至於肩部，可利用後拔動

2　回腰，是指練習後表演者之間相互以拍腰或抱腿滾地方式，讓肌肉恢復到原來的狀態。

作給予特別訓練。

在雜技教學訓練與表演中，預防是必要的安全措施，是每一位教師與表演者必須掌握的基本知能。雜技動作的特點在於它的特殊性，與一般的體育項目大不相同。因此在訓練或表演過程中，可能會發生摔落、脫手等意外。謹將預防之道區分為三點：

1. 自我保護：

 不慎摔落時應保持清醒不要慌張，停止練習或跳下，並利用慣性，順勢做屈背、翻滾動作，以減緩落地的衝擊力。

2. 器械（鋼絲）保護：

 利用保險繩、保護帶、或海綿墊等安全設備，一方面增強表演者的信心，一方面以備不時之需。（如下圖 1-A）

3. 他人保護：

 保護者根據道具的特性、現狀與表演者實際情況而定，注意力要高度集中於觀察，並隨時在旁協助，一旦發生危險時，立即用接或抱或擋的手法保護表演者，使落下速度得到減緩或停止，避免直撞地面或其他物品（彭書相，2014）。（如下圖 2-A）

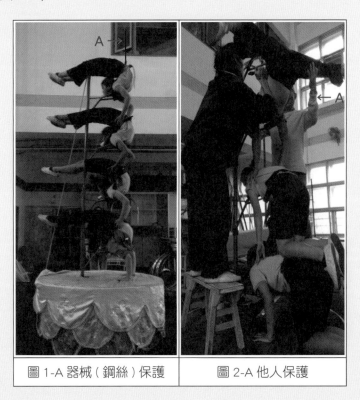

| 圖 1-A 器械（鋼絲）保護 | 圖 2-A 他人保護 |

第二節　運動傷害的定義

　　Douglas,William & Jesse(1999) 認為由於身體防衛能力的不足，加上追求卓越的驅使，使得人們常會因為過度或不當的訓練而造成傷害。如發生在任何運動比賽或訓練中，導致比賽機會喪失或練習時間減少，而干擾每天正常運作，須求助於專家解決之傷害即稱為運動傷害。林正常、王順正（2002）認為凡是和運動有關而發生的一切傷害情形都可以列入運動傷害的範圍。

　　何全進 (2001) 就急性運動傷害 (Acute injuries) 和慢性運動傷害（ Chronic injuries ）說明如下：

（一）急性運動傷害：

　　指運動時膝或踝關節部位之肌肉、肌腱的裂傷與拉傷或是韌帶的扭傷皆屬之，呈現明顯的疼痛、腫脹、紅熱感及發炎之現象，常見的急性運動傷害包括：

　　1. 肌肉拉傷（ strain ）；

　　2. 韌帶扭傷（ sprain ）；

　　3. 挫傷（ contusion ）；

　　4. 骨折（ fracture ）；

　　5. 關節脫臼（ dislocation ）；

　　6. 開口創傷：擦傷、裂傷、創傷等。

（二）慢性運動傷害：

　　指長期過度使用肌肉骨骼器官等所引起的症狀（方進隆，1992)。常見之慢性運動傷害包括：

　　1. 慢性肌腱炎或骨膜肌腱炎（ tendinitis ）；

　　2. 肌腱腱鞘炎（ tendosynovitis ）；

　　3. 骨化性肌炎（ myositisossificans ）；

　　4. 關節炎（ arthritis ）；

　　5. 滑液囊炎（ bursitis ）；

　　6. 疲勞性骨折（ stress fracture ）；

　　7. 急性傷害處置不當。

第三節 運動傷害相關研究

李鍾祥（2001）將運動傷害的研究方向，分為非外傷性運動傷害及外傷性運動傷害兩方面。非外傷性運動傷害所要探討的，包括運動對免疫系統、心臟血管系統、神經系統、呼吸系統及腸胃系統的影響。反之，也研究血液、腎臟、耳鼻喉和眼睛等疾病對運動的影響。外傷性運動傷害的研究在分析與鑑別常見運動傷害的類別、部位、原因及不良影響，評估與診斷傷害的嚴重性與對運動功能的影響，再探討並提出有效的治療與復健方法，幫助傷者恢復解剖學上和功能上的正常，以期儘早回到運動場上。另外，也研究過度訓練對學生心理的影響，並提出預防與治療方法。

一、運動傷害調查研究的分類

黃啟煌、陳美燕與李榮哲（1991）歸納相關文獻，提出運動傷害調查研究的分類，清楚表示運動傷害調查的研究涵蓋不同種類、方法、對象及內容等：研究運動傷害之運動種類，範圍相當廣泛，其中包括：競技體操（張用壹、林威秀，2010）、體操（江金裕、余美麗，2004）、舞蹈（陳書芸、曾國維、黃靖雅、黃健榕、吳若萍、王淑華，2008）、棒球（蘇柏文，2005）、排球（彭郁芬，2002）、桌球（白慧嬰、丁麗珍、杜美華，2003）、籃球（吳振輝、杜光玉、張育誠，2010）、柔道（呂耀宗、王鍵慰，2000）、慢跑（劉秀玲，2005）、羽球（謝祥星、黃啟煌，1996）、疊球（邱安美，2007）、舉重（吳孟爵、楊冠素、黃泰源，2006）、跆拳道（林昕翰，2010）、網球（徐育廷，2005）等運動項目。

從以上運動種類之研究項目中，可以發現並沒有任何一篇雜技軟功或柔術之研究文獻。相關研究的運動種類及項目有舞蹈、競技體操、藝術體操與韻律體操等，然而研究文獻篇數並不多。

二、研究方法

長期現場的傷害記錄及追蹤，雖能提供較為周詳的傷害與復原資料，但過程費時、費工，此種調查方式並不普遍。為求傷害在記錄時能由相關領域專長的人進行判定，雖受限無法長期進行研究，卻可以看到採用單次比賽的傷害情形為研究範圍，和主辦

單位傷害防護小組所提供的合作方式進行調查（張維綱、張思敏，2007）。

另一種較多人使用的資料收集方法，是採追溯性問卷法及田野調查記錄法為常用之研究方法，包括張木山（1997）及王顯智（2003）等都是。即由運動員回溯受傷的情形，來進行問卷填答。回溯式的問卷調查易受填答者遺忘而遺漏某些資料，導致在統計上無法提供正確的研究結果。但研究發現採回溯式問卷調查所遺漏的資料和長期現場實際記錄的調查相比，兩者差異主要來自回憶受傷的次數不同（張木山、孫苑梅，2003）。也有研究採取問卷和實際傷害評估併用的方法來收集傷害資料（吳昇光、李曜全、許弘昌，2008）。

本研究係以追溯性問卷法，由軟功演員及學員回溯受傷的情形來進行問卷填答，有可能發生回憶受傷的次數、病史及實際傷害評估記錄，會因回憶過去而遺漏某些資料。

三、調查對象：

如單項運動選手（張維綱、張思敏，2007）。多項運動選手（曾同熙、胡佩宜，2008）。國中學生（彭玉章、邱文達、林茂榮、陽志堅、呂淑妤、蔡尚達，2006）。大專學生（莊美華、劉志華，2002）。警大學生（吳台二、吳玫玲、李書維、李建明，2002）等，甚至以身心障礙運動員為對象的傷害調查研究（吳昇光、李曜全、許弘昌，2008）。

具執筆者研究，以國立臺灣戲曲學院民俗技藝學系國中部、高中部、大學部學生以及國立臺灣戲曲學院附設專業演藝團隊綜藝團演員為研究對象，透過不同部級、年齡層及學習經驗，蒐集並建立起國立臺灣戲曲學院民俗技藝學系軟功運動傷害之資料。

四、調查內容

如：嚴重度，傷害嚴重度的評估作用在於協助檢傷分類、區分傷害的嚴重度、評估癒後，作為比較治療效果以及監測醫療品質的基礎。因此對於遭受事故傷害的傷者而言，傷害的嚴重度之評量是非常重要的。一般而言，較多著重在意外傷害（羅品善、游文瑜、周稚傑，2005）。

　　透過傷害的調查可以發現傷害的專項性，對其研究結果提供防範的措施，以期有效預防並降低傷害發生率（曾同熙、胡佩宜，2008）。黃淑貞（1994）調查指出，不同等級之女子競技體操選手受傷時機有 88.9％以上皆發生在選手訓練時。許多研究亦顯示運動傷害發生的時機以訓練時發生機率最高（王顯智，2003；吳孟爵、楊冠素、黃泰源，2006；邱安美，2007；張木山，1997）。這是因為一般訓練時間較多於比賽時間，而一般訓練時間老師會導入一些新的技巧動作，較容易發生運動傷害意外；且學員於一般訓練時間較無法專心投入訓練課程，專注力不夠集中，也是造成運動傷害之緣故。

　　有部分研究則分別計算出訓練及比賽時受傷之機率，提出運動傷害發生的時機以比賽時發生的機率最高（林獻龍、林澤民、陳紹廉，1999；張曉昀等人，2007）。如張曉昀等人以青棒選手為對象的調查，發現在比賽期間發生傷害的機率約為平日訓練的七倍左右。

　　透過本節可知，深入分析運動傷害調查之方法，可瞭解到各種調查方式之優缺點，作為研究工具的參考及資料分析之依據。

　　就實務教學經驗而言，表演及比賽時，發生傷害的機率高於一般訓練時間，可能是因為表演及比賽期間的運動強度高於平日訓練所致；另一原因為節目編排型態所致，軟功演員或學員為配合音樂節奏，而打亂整套表演既有的演出節奏。

第四節　柔軟訓練、韻律體操與運動傷害之關係

一、柔軟訓練與運動傷害之關係

關節與肌肉柔軟度不好，會增加人體動作的困難，增加酸痛或受傷的機會，肌肉容易疲勞（林正常等譯，2002）。姿勢不良與運動能力欠佳者，容易造成運動傷害及身體提早老化的現象，對於舞台上的雜技軟功表演者而言，更遑論有高、新、美佳績可言。由此可見，柔軟在演員及學員身體素質上佔有極重要的腳色，尤其在軟功表演節目中，富有藝術性極高的柔軟、優美動作表現，更是展現「柔軟」賦予演員技術與藝術融合的價值感，而雜技軟功表演藝術要求練習者具有良好的身體素質，全面性紮實的基本技術以及一定水平之藝術涵養，這些都需要通過有系統性訓練才能獲得（體育院、系教材編審委員會體操編寫組，1986）。

參考前述研究結論，假如雜技軟功課程之執行及訓練能積極、徹底改善柔軟度的訓練方法，並加強肩關節、腰關節、背關節及髖關節的柔軟，不僅可作為雜技軟功演員的選材依據，且對雜技軟功表演能力可以獲得正面之提昇並延續雜技軟功表演者的藝術生命，相信對於我國雜技軟功表演藝術，在國際雜技藝術節上的競爭力會有所幫助。

二、韻律體操動作與運動傷害之關係

韻律體操的大部分動作是需要腰部用力來完成的，長期大量的腰部急彎曲、扭轉，會使腰部所承受的負荷過重，腰部肌肉被動牽引或持續收縮，造成局部供血不良，營養代謝障礙。此時，運動員腰部的力量不足，腰部訓練內容過於集中，導致腰部一直處於緊張狀態。大大超過腰部所能承受的負荷，這與腰肌勞損直接有關係。而局部負荷的累積，使得身體局部產生疲勞。當再次訓練時，腰部疲勞仍沒有完全消失，這時運動員如果大意，就易造成腰部肌肉拉傷。損傷後，教練員若沒有即時針對運動員採取積極治療或減量訓練，時間一長，運動員們帶著傷痛訓練，由於機能下降，運動員往往會力不從心，使運動員腰部損傷轉變為腰肌勞損，嚴重者造成椎間盤突出（曲綿域、高秋雲，1982）。

第五節　軟功運動傷害的處理

一、輕傷與重傷初步處理：冰敷冷療

　　王順正（1998）認為冷療是運動場上與運動傷害防護室最常被用來處理急性運動傷害的主要治療方式。而冷療對於急性運動傷害具備相當好的效果。許多研究發現大部分運動員及學生傷害後多以冰敷為第一處理步驟（徐育廷，2005；吳台二、吳玫玲、李書維、李建明，2002）。

　　現今研究文獻調查報告，皆以冰敷為處理急性運動傷害的主要治療方式，冰敷可降低傷害程度並避免二次傷害，更能縮短復原的時間。

二、尋醫對象

　　黃金昌（1990）研究結果發現，不論是體育教師或者是體育科系學生都有 50.0％ 認為若發生運動傷害時應尋找西醫診治，只有 20.0％ 認為要找中醫診治，中、西醫均找者佔 10.0％；一般科系學生則有 50.0％ 認為如發生運動傷害應找中醫診治，找西醫者有 30.0％，而中、西醫均找者亦佔 10.0％。

　　自身受傷經驗中，運動傷害尋醫對象以尋求西醫診斷及治療是受傷後最佳方法，而中醫與傳統醫療的比例不高，一旦因運動而受傷，尋求醫療會比不去理會而再度受傷的機率來得低。

　　初期的運動傷害及重症，均應透過專業合格之骨科、復健科及神經內外科醫師藉由高科技精密儀器之檢測及診斷，避免造成日後的永久運動傷害，專業醫師可加速傷後之恢復，並減短傷後復健時間。

　　根據物理醫學之專業知識，可避免與減少雜技軟功運動傷害之發生；再藉由物理醫學之專業緊急運動傷害的診斷與處理，對於軟功運動傷害之康復，有所助益。

參考文獻

一、國內文獻

（一）書籍

王定坤、張白露（1986）。女子少年體操運動員的訓練。北京市：人民體育出版社。

王順正（1998）。運動與健康。臺北市：浩國文化事業有限公司。

方進隆（1992）。運動傷害之處理──運動傷害與按摩。臺北市立體育場編譯。

行政院體育委員會（1998）。國民體能檢測實務手冊。臺北市：行政院體育委員會。

曲綿域、高秋雲（1982）。實用運動醫學。北京市：人民體育出版社。

李誠志（1994）。教練訓練指南。臺北市：文史哲出版社。

李鍾祥（2001）。運動醫學與保健。臺北市：中華奧林匹克委員會。

吳克明（1992）。雜技藝術論。貴州：貴州人民出版社。

吳就君等（2002）。國中‧健康與體育（第一冊）。臺北市：仁林文化出版企業股份有限公司。

林正常編譯（1975）。運動教練手冊。臺北市：時代書局。

林正常（1978）。運動員與體力。臺北市：國立臺灣師範大學體育學會。

林正常（1993）。運動科學與訓練──運動教練手冊。臺北市：銀禾文化事業有限公司。

林正常、蔡崇濱、劉立宇、林政東、吳忠芳編譯（2001）Trdor O.Bompa, Ph.D 原著。運動訓練法。臺北市：藝軒圖書出版社。

林正常等譯（2002）、ScottK, Powers, Edward T. Howley 原著。運動生理學。臺北市：藝軒圖書出版社。

林正常、王順正（2002）。健康運動的方法與保健。臺北市：師大書苑有限公司。

林輝雄（1991）。手球。載於臺灣省政府教育廳（主編），臺灣省中小學生球類運動體能訓練手冊。霧峰：臺灣省政府教育廳。

金諾利主編（1985）。競技體操選手培訓計劃報告書。高雄市：左訓中心。

邱金松等（1999）。健康體能常模報告書。臺北市：行政院體育委員會。

俞淑芬、陳在頤（1980）。鍛鍊體能與體態的運動。臺中：霧峰出版社。

陳定雄（1989）。足球運動訓練處方。臺中市：林家出版社。

陳定雄（1990）。體能訓練之原理與方法。載於臺灣省政府教育廳（主編），臺灣省中小學生體能訓練手冊。霧峰：臺灣省政府教育廳。

陳定雄（1991）。足球。載於臺灣省政府教育廳（主編），臺灣省中小學球類運動體能訓練手冊。霧峰：臺灣省政府教育廳。

陳定雄、曾媚美、謝志君（2000）。健康體適能。臺中市：華格那事業有限公司。

許樹淵（2001）。運動訓練智略。臺北市：師大書苑有限公司。

張宏文（1985）。體操運動安全保護之研究。中壢：宏泰出版社。

張宏文（1989）。競技體操保護及幫助之研究。中壢：宏泰出版社。

教育部體育大辭典編訂委員會（1984）。體育大辭典。臺北：臺北商務印書館。

廖諸易（1970）。徒手體操之研究。臺北市：中美文化出版社。

劉英傑（1991）。籃球。載於臺灣省政府教育廳（主編），臺灣省中小學生球類運動體能訓練手冊。霧峰：臺灣省政府教育廳。

謝文寬、謝瓊渝（2000）。適應體育教材與教具。臺北市：國立臺灣大學體育研究與發展中心。

鄺麗（1995）。藝術體操編排理論與方法。北京市：北京體育大學出版社。

鐘瓊珠（2001）。伸展操。載於中華民國大專院校體育總會、國立臺灣體育學院（主編），國際運動教練科學研討會暨大專院校體育學術研討會大會手冊。臺中市：國立臺灣體育學院。

體育院、系教材編審委員會體操編寫組（1986）。體育系通用教材體操。北京市：人民體育出版社。

（二）期刊論文

王顯智（2003）。大學生運動傷害之分布與再度傷害之危險因子。體育學報，35，頁 15 ～ 24。

田麥久（1998）。柔韌素質的訓練方法。中國學校體育，24（2），頁 49 ～ 50。

白慧嬰、丁麗珍、杜美華（2003）。青少年桌球選手運動傷害調查。北體學報，11，頁 225 ～ 233。

江金裕、余美麗（2004）。臺灣地區大專女子體操選手運動傷害調查研究。國立臺灣師範學院學報，17(1)，頁 1 ～ 22。

呂耀宗、王鍵慰（2000）。運動傷害與得意技之探討。大專體育，51，頁 122 ～ 128。

吳台二、吳玫玲、李書維、李建明（2002）。中央警察大學警技課程學生運動傷害現況調查。體育學報，32，頁 143 ～ 156。

吳振輝、杜光玉、張育誠(2010)。大專校院學生運動傷害調查之研究－以某技術學院為例。嶺東體育暨休閒學刊，8，頁 1 ～ 16。

吳孟爵、楊冠素、黃泰源（2006）。舉重選手運動傷害：臺灣調查研究。北體學報，14，頁 157 ～ 164。

吳昇光、李曜全、許弘昌(2008)。臺灣肢障桌球與游泳選手之運動傷害與分級特性分析。物理治療，33(1)，頁 41 ～ 48。

吳佳鴻、楊文財、黃曉晴、黃壁惠(2004)。探討臺北市金牌韻律體操選手退出訓練之原因：個案調查研究。北體學報，12，頁 245 ～ 260。

吳賢文（1999）。疲勞問題的分析——疲勞預防與消除其重要性。國立臺灣體育學院學報，5，（下），頁 307 ～ 329。

吳穎穎（2014）。淺談雜技腰腿頂的三要素。雜技與魔術，1，頁 52 ～ 53。

何全進（2001）。國立中興大學籃球運動傷害防護調查。國立臺灣體育學院體育學系系刊，2，頁 35 ～ 44。

林昕翰（2010）。跆拳道專項運動傷害之探討。大專體育，108，頁 114 ～ 120。

林獻龍、林澤民、陳紹廉（1999）。國內中正盃男甲組排球聯賽運動傷害調查與分析。大專體育，42，頁 57 ～ 63。

卓俊辰（1988）。柔軟性——體適能的重要因素之一。臺北市：中華體育，6，頁 96 ～ 103。

邱安美（2007）。全國高中女子壘球選手運動傷害之現況調查。未出版碩士論文，輔仁大學，新北市。

徐育廷（2005）。網球選手運動傷害之探討。輔仁大學體育學刊，4，頁
287～297。

陳書芸、曾國維、黃靖雅、黃健榕、吳若萍、王淑華(2008)。不同舞蹈類
型舞者運動傷害分析。北體學報，16，頁215～225。

陳定雄（1993）。健康體適能。國立臺灣體專學報，2，頁1～15。

許樹淵（1984）。體操新動作之力學分析。中華體操特刊，1，頁42～
48。

曹鏞（1992）。導引健身法（中國古代模仿禽獸的養生術）。體育與運動
雙月刊，81，頁89～95。

莊美華、劉志華(2002)。遠東技術學院八十八至八十九學年度學生體育正
課運動傷害之調查研究。大專體育學刊，4(2)，頁207～216。

張木山（1997）。花蓮師院男子排球選手運動傷害調查分析。中華體育，
11（2），頁80～88。

張木山、孫苑梅（2003）。運動傷害調查研究方法的比較分析。教練科學，
2，頁203～212。

張用宣、林威秀(2010)。競技體操選手易發生之手腕傷害種類及預防。大
專體育，109，頁107～113。

張曉昀、陳佳琳、鍾宇政、林志峰、王淳厚（2007）。青棒選手運動傷害
發生率之調查報告──一年期前瞻性研究。物理治療，32（4），頁
193～199。

張維綱、張思敏（2007）。臺灣大專網球選手運動傷害之調查研究。體育
學報，40（3），頁15～27。

彭玉章、邱文達、林茂榮、陽志堅、呂淑妤、蔡尚達（2006）。臺北市原
住民與非原住民青少年運動傷害類型比較。北市醫學雜誌，3（7），
頁713～722。

彭郁芬(2002)。常見排球運動傷害及因應防治之道。中華體育季刊，
16(4)，頁1～7。

彭書相（2014）。雜技柔術道具製作與學生選材訓練規畫之探析─以國
立臺灣戲曲學院民俗技藝學系為例。戲曲國際學術研討會論文集，頁
50。

曾同熙、胡佩宜（2008）。國立台灣體育大學（桃園）田徑隊傷害紀錄分析及防護規劃。大專體育，95，頁 69 ～ 75。

黃金昌 (1990)。運動傷害求診對象之調查研究。中華體育季刊，3(4)，頁 21 ～ 28。

黃啟煌、陳美燕、李榮哲（1991）。運動傷害調查種類之探討。大專體育，43，頁 100 ～ 105。

黃淑貞（1994）。不同等級的女子競技體操選手運動傷害調查研究。體育學報，18，頁 243 ～ 254。

劉秀玲（2005）。跑者常見運動傷害及處理原則。輔仁大學體育學刊，4，頁 278 ～ 286。

謝祥星、黃啟煌（1996）。臺灣區運羽球運動傷害調查研究。大專體育，26，頁 178 ～ 183。

謝燕群（1992）。柔韌素質與指埖紋數關係探討。成都體育學院學報，2（18），頁 47 ～ 51。

藍辰聿（1997）。臺北市某國小學童中重度體能活動及其影響因素之研究。未出版碩士論文，國立臺灣師範大學，臺北市。

羅品善、游文瑜、周稚傑（2005）。兒童事故傷害嚴重性與嚴重度之評估工具。臺灣家醫誌，15(3)，頁 159 ～ 171。

蘇柏文（2005）。不同專項運動對重心移動控制能力的影響——以棒球與射箭專項為例。未出版碩士論文，國立體育學院，桃園縣。

二、國外文獻

清源伸彥、小關博久、粟山節郎（1998）。アスレチックトレーニングの　際。東京都：南江堂株式會社。

Douglas, F.M., William, C. F., Jesse, C.D.(1999): The incidence of injury in Texas high school basketball. Am J Sports Med.1999; 27(3): 294-299.

國家圖書館出版品預行編目 (CIP) 資料

軟功（柔術）進階教材 /

張文美、陳鳳廷、彭書相、陳俊安、洪佩玉著 .-- 初版 .
-- 臺北市：臺灣戲曲學院, 民 104.12

面；19 X 26 公分 . -- （民俗技藝學系）

ISBN 978-986-04-7150-2(平裝)

1. 軟功 2. 教材 3. 雜技

991.91104026841

軟 功 （柔術）進階教材

民俗技藝學系 Department of Acrobatics

指導單位：教育部技職司

　　　　　北區技專校院教學資源中心

發 行 人：張瑞濱

總 校 閱：陳鳳廷

著　　者：張文美、陳鳳廷、彭書相、陳俊安、洪佩玉

執　　監：李曉蕾

總 校 對：邱文惠

示範助教：陳亭宇、蔡妮君、倪瀅瀅、李安、張沛玥、陳曉彤

出 版 者：國立臺灣戲曲學院

地　　址：內湖校區 /114 臺北市內湖區內湖路二段 177 號

　　　　　木柵校區 /116 臺北市文山區木柵路三段 66 巷 8 之 1 號

電　　話：02-2796-2666 轉 1230

傳　　真：02-2794-1238

網　　址：http：//www.tcpa.edu.tw

攝　　影：陳德政

美術設計：名格文化印刷設計事業有限公司

電　　話：02-2793-0966

印　　刷：福霖印刷企業有限公司

電　　話：02-22216914

出版日期：104 年 12 月初版

定　　價：新臺幣 350 元

展 售 處：1. 國家書店　　　松江門市 02-25180207　　104 臺北市松江路 209 號 1 樓

　　　　　2. 五南文化廣場　臺中總店 04-22260330　　400 臺中市中山路 6 號

　　　　　　　　　　　　　　臺 大 店 02-23683380　　100 臺北市中正區羅斯福路 4 段 160 號

ISBN：978-986-04-7150-2（平裝）
GPN：101042856